張福興

【情繫福爾摩莎】

c o n t e n t s 目次

生命的樂章 風的複音交響曲

靈感的律動 絲雲流轉攏山頭

創作的軌跡 綠溪盤坐林野間

台灣音樂「師」想起

　　文建會文化資產年的眾多工作項目裡，對於為台灣資深音樂工作者寫傳的系列保存計畫，是我常年以來銘記在心，時時引以為念的。在美術方面，我們已推出「家庭美術館—前輩美術家叢書」，以圖文並茂、生動活潑的方式呈現；我想，也該有套輕鬆、自然的台灣音樂史書，能帶領青年朋友及一般愛樂者，認識我們自己的音樂家，進而認識台灣近代音樂的發展，這就是這套叢書出版的緣起。

　　我希望它不同於一般學術性的傳記書，而是以生動、親切的筆調，講述前輩音樂家的人生故事；珍貴的老照片，正是最真實的反映不同時代的人文情境。因此，這套「台灣音樂館—資深音樂家叢書」的出版意義，正是經由輕鬆自在的閱讀，使讀者沐浴於前人累積智慧中；藉著所呈現出他們在音樂上可敬表現，既可彰顯前輩們奮鬥的史實，亦可為台灣音樂文化的傳承工作，留下可資參考的史料。

　　而傳記中的主角，正以親切的言談，傳遞其生命中的寶貴經驗，給予青年學子殷切叮嚀與鼓勵。回顧台灣資深音樂工作者的生命歷程，讀者們可重回二十世紀台灣歷史的滄桑中，無論是辛酸、坎坷，或是歡樂、希望，耳畔的音樂中所散放的，是從鄉土中孕育的傳統與創新，那也是我們寄望青年朋友們，來年可接下

傳承的棒子，繼續連綿不絕的推動美麗的台灣樂章。

　　這是「台灣資深音樂工作者系列保存計畫」跨出的第一步，逐步遴選值得推薦的音樂家暨資深音樂工作者，將其故事結集出版，往後還會持續推展。在此我要深謝各位資深音樂家或其家人接受訪問，提供珍貴資料；執筆的音樂作家們，辛勤的奔波、採集資料、密集訪談，努力筆耕；主編趙琴博士，以她長期投身台灣樂壇的音樂傳播工作經驗，在與台灣音樂家們的長期接觸後，以敏銳的音樂視野，負責認真的引領著本套專輯的成書完稿；而時報出版公司，正也是一個經驗豐富、品質精良的文化工作團隊，在大家同心協力下，共同致力於台灣音樂資產的維護與保存。「傳古意，創新藝」須有豐富紮實的歷史文化做根基，文建會一系列的出版，正是實踐「文化紮根」的艱鉅工程。尙祈讀者諸君賜正。

<div align="right">行政院文化建設委員會主任委員　陳郁秀</div>

【序文】

認識台灣音樂家

　　「民族音樂研究所」是行政院文化建設委員會「國立傳統藝術中心」的派出單位，肩負著各項民族音樂的調查、蒐集、研究、保存及展示、推廣等重責；並籌劃設置國內唯一的「民族音樂資料館」，建構具台灣特色之民族音樂資料庫，以成為台灣民族音樂專業保存及國際文化交流的重鎮。

　　為重視民族音樂文化資產之保存與推廣，特規劃辦理「台灣資深音樂工作者系列保存計畫」，以彰顯台灣音樂文化特色。在執行方式上，特邀聘學者專家，共同研擬、訂定本計畫之主題與保存對象；更秉持著審慎嚴謹的態度，用感性、活潑、淺近流暢的文字風格來介紹每位資深音樂工作者的生命史、音樂經歷與成就貢獻等，試圖以凸顯其獨到的音樂特色，不僅能讓年輕的讀者認識台灣音樂史上之瑰寶，同時亦能達到紀實保存珍貴民族音樂資產之使命。

　　對於撰寫「台灣音樂館—資深音樂家叢書」的每位作者，均考慮其對被保存者生平事跡熟悉的親近度，或合宜者為優先，今邀得海內外一時之選的音樂家及相關學者分別為各資深音樂工作者執筆，易言之，本叢書之題材不僅是台灣音樂史之上選，同時各執筆者更是台灣音樂界之精英。希望藉由每一冊的呈現，能見證台灣民族音樂一路走來之點點滴滴，並為台灣音樂史上的這群貢獻者歌頌，將其辛苦所共同譜出的音符流傳予下一代，甚至散佈到國際間，以證實台灣民族音樂之美。

　　承蒙文建會陳主任委員郁秀以其專業的觀點與涵養，提供許多寶貴的意見，使得本計畫能更紮實。在此亦要特別感謝資深音樂傳播及民族音樂學者趙琴博士擔任本系列叢書的主編，及各音樂家們的鼎力協助。更感謝時報出版公司所有參與工作者的熱心配合，使本叢書能以精緻面貌呈現在讀者諸君面前。

國立傳統藝術中心主任　柯基良

聆聽台灣的天籟

音樂，是人類表達情感的媒介，也是珍貴的藝術結晶。台灣音樂因歷史、政治、文化的變遷與融合，於不同階段展現了獨特的時代風格，人們藉著民俗音樂、創作歌謠等各種形式傳達生活的感觸與情思，使台灣音樂成為反映當時人心民情與社會潮流的重要指標。許多音樂家的事蹟與作品，也在這樣的發展背景下，更蘊含著藉音樂詮釋時代的深刻意義與民族特色，成為歷史的見證與縮影。

在資深音樂家逐漸凋零之際，時報出版公司很榮幸能夠參與文建會「國立傳統藝術中心」民族音樂研究所策劃的「台灣音樂館—資深音樂家叢書」編製及出版工作。這兩年來，在陳郁秀主委、柯基良主任的督導下，我們和趙琴主編及三十位學有專精的作者密切合作，不斷交換意見，以專訪音樂家本人為優先考量，若所欲保存的音樂家已過世，也一定要採訪到其遺孀、子女、朋友及學生，來補充資料的不足。我們發揮史學家傅斯年所謂「上窮碧落下黃泉，動手動腳找資料」的精神，盡可能蒐集珍貴的影像與文獻史料，在撰文上力求簡潔明暢，編排上講究美觀大方，希望以圖文並茂、可讀性高的精彩內容呈現給讀者。

「台灣音樂館—資深音樂家叢書」現階段一共整理了蕭滋等三十位音樂家的故事，這些音樂家有一半皆已作古，有不少人旅居國外，也有的人年事已高，使得保存工作更為困難，即使如此，現在動手做也比往後再做更容易。像張昊老師就是在參加了我們第一階段的新書發表會後，與世長辭，這使我們覺得責任更為重大。我們很慶幸能夠及時參與這個計畫，重新整理前輩音樂家的資料，讓人深深覺得這是全民共有的文化記憶，不容抹滅；而除了記錄編纂成書，更重要的是發行推廣，才能夠使這些資深音樂工作者的美妙天籟深入民間，成為所有台灣人民的永恆珍藏。

時報出版公司總編輯
「台灣音樂館—資深音樂家叢書」計畫主持人　林馨琴

台灣音樂見證史

今天的台灣，走過近百年來中國最富足的時期，但是我們可曾記錄下音樂發展上的史實？本套叢書即是從人的角度出發，寫「人」也寫「史」，勾劃出二十世紀台灣的音樂發展。這些重要音樂工作者的生命史中，同時也記錄、保存了台灣音樂走過的篳路藍縷來時路，出版「人」的傳記，亦可使「史」不致淪喪。

這套記錄台灣音樂家生命史的叢書，雖是依據史學宗旨下筆，亦即它的形式與素材，是依據那確定了的音樂家生命樂章——他的成長與趨向的種種歷史過程——而寫，卻不是一本因因相襲的史書，因為閱讀的對象設定在包括青少年在內的一般普羅大眾。這一代的年輕人，雖然在富裕中長大，卻也在亂象中生活，環境使他們少有接觸藝術，多數不曾擁有過一份「精緻」。本叢書以編年史的順序，首先選介資深者，從台灣本土音樂與文史發展的觀點切入，以感性親切的文筆，寫主人翁的生命史、專業成就與音樂觀、性格特質；並加入延伸資料與閱讀情趣的小專欄、豐富生動的圖片、活潑敘事的圖說，透過圖文並茂的版式呈現，同時整理各種音樂紀實資料，希望能吸引住讀者的目光，來取代久被西方佔領的同胞們的心靈空間。

生於西班牙的美國詩人及哲學家桑他亞那（George Santayana）曾經這樣寫過：「凡是歷史，不可能沒主見，因為主見斷定了歷史。」這套叢書的音樂家兼作者們，都在音樂領域中擁有各自的一片天，現將叢書主人翁的傳記舊史，根據作者的個人觀點加以闡釋；若問這些被保存者過去曾與台灣音樂歷史有什麼關係？在研究「關係」的來龍和去脈的同時，這兒就有作者的主見展現，以他（她）的觀點告訴你台灣音樂文化的基礎及發展、創作的潮流與演奏的表現。

本叢書呈現了近現代台灣音樂所走過的路，帶著新願景和新思維、再現過去的歷史記錄。置身二十一世紀的開端，對台灣音樂的傳統與創新，自然有所期

待。西方音樂的流尚與激盪，歷一個世紀的操縱和影響，現時尚在持續中。我們對音樂最高境界的追求，是否已踏入成熟期或是還在起步的徬徨中？什麼是我們對世界音樂最有創造性和影響力的貢獻？願讀者諸君能以音樂的耳朵，聆聽台灣音樂人物傳記；也用音樂的眼睛，觀察並體悟音樂歷史。閱畢全書，希望音樂工作者與有心人能共同思考，如何在前人尚未努力過的方向上，繼續拓展！

回顧陳主委和我談起出版本套叢書的計劃時，她一向對台灣音樂的深切關懷，此時顯得更加急切！事實上，從最初的理念，到出版的執行過程，這位把舵者在繁忙的公務中，始終留意並給予最大的支持，並願繼續出版「叢書系列」，從文字擴展至有聲的音樂出版品。

在柯主任主持下，召開過數不清的會議，務期使得本叢書在諸位音樂委員的共同評鑑下，能以更圓滿的面貌與讀者朋友見面。

文化的融造，需要各方面的因素來撮合。很高興能參與本叢書的主編工作，謝謝諸位音樂家、作家的努力與配合，「時報出版」各位工作同仁豐富的專業經驗，與執著的能耐。我們有過日以繼夜的辛苦編輯歷程，當品嚐甜果的此刻，有的卻是更多的惶恐，為許多不夠周全處，也為台灣音樂的奮鬥路途尚遠！棒子該是會繼續傳承下去，我們的努力也會持續，深盼讀者諸君的支持、賜正！

「台灣音樂館—資深音樂家叢書」主編

【主編簡介】

加州大學洛杉磯校部民族音樂學博士、舊金山加州州立大學音樂史碩士、師大音樂系聲樂學士。現任台大美育系列講座主講人、北師院兼任副教授、中華民國民族音樂學會理事、中國廣播公司「音樂風」製作・主持人。

遙遠卻熟悉的聯繫

「張福興」對許多人來說相當陌生，即使在今天的音樂界裡，對他有所瞭解的人仍然是寥寥無幾；先前我對他的認知，也僅止於他是我母親鋼琴老師的父親，然而這一層遙遠的關係，卻隱約的促成了我寫這本書。

著手開始撰寫我的第一本書，心中難免感到雀躍不已，尤其讓我來負責有「近代台灣第一位音樂家」之稱，又身兼小提琴家的張福興，對本身拉小提琴的我來說，更是意義非凡。然而在展開寫作之後，才開始體會到此項任務的艱難，因爲年代的久遠，許多記憶和影像也隨著人、事、物的變遷而漸漸消逝，大部分的工作，只能從零星的紀錄、片段的訪談和當時的時事與社會背景，試著勾勒出完

整的歷史影像。但是，也因為這項工作，讓我更肯定又欽佩張福興對台灣音樂界的貢獻和耕耘！他有著許多承先啟後的創舉，例如組織台灣第一個業餘樂團、第一位採集原住民音樂的漢人、出版第一本漢族民間音樂，以及他晚年對佛曲的採集，這一切都顯現出張福興除了身為一位活躍於舞台的演奏家和春風化雨的教師之外，更是一位充滿鄉土意識和人文精神的藝術家。也因為如此，更激勵我接受這項挑戰，越是困難，越是要努力將這本書完成，讓更多人認識張福興。

最後，我要特別感謝幾位朋友的鼎力相助，使我的第一本書能夠順利誕生：孫芝君小姐完整、詳細的田野訪談紀錄，以及她和陳郁

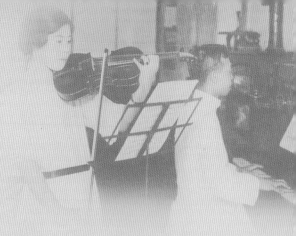

秀女士合著的《張福興──近代台灣第一位音樂家》，是我寫作時的藍圖；賴淑惠小姐熱心的提供相關時事、史料，補足了資料不全的缺憾；我的母親陳郁秀女士，不斷的鼓勵我並適時的給予指導，成了我寫作時最大的支柱。

　　這一切的工作，只是衷心期盼能將張福興的故事以更平實、完整的面貌呈獻給讀者，使更多的人也能分享他熱愛音樂、熱愛鄉土的這份執著與感動。

<div style="text-align:right">盧佳君</div>

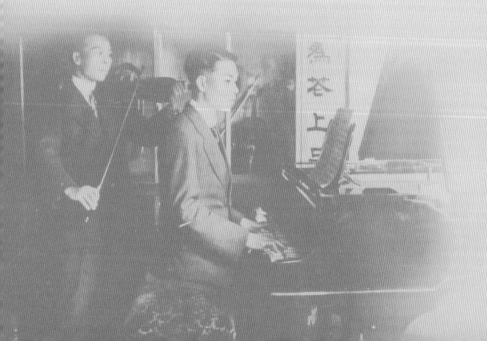

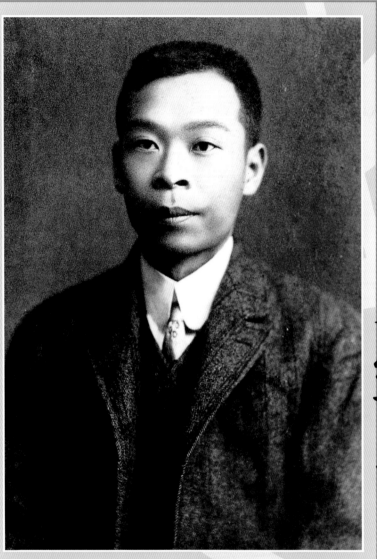

風的複音
交響曲

福爾摩莎文化行

　　生於清光緒，成長及工作於日治時期，晚年時身在光復初期的張福興，在他那個時代，音樂並不是顯學，音樂這條路走起來是既寂寞又漫長；但是張福興憑藉著自己對音樂的喜愛與執著，對台灣鄉土的強烈關懷，終能克服艱難的音樂學習過程，走出自己的一片天空。

　　一九〇六年張福興以天資殊穎、精於音樂的條件，獲得官費資助前往日本留學，在東京音樂學校接受音樂專業訓練；一九一〇年歸台後，致力於音樂教育的傳播與推廣；中年採集民謠，並跨足流行音樂的創製；晚年則回歸田園鄉野，虔心佛曲採集的工作。張福興一生的音樂際遇，可以說是台灣早期西洋音樂發展的縮影；要認識張福興，就必須從台灣的歷史文化與音樂發展追溯起。

> 太平洋的微笑　淺淺的一彎，就凝固了
>
> 笑意最深的地方就成了玉山
>
> 風從山巔一路拂弄而下　吹奏出多聲部的複音交響
>
> 每一條溪盤坐在翠綠之間
>
> 聆聽，翻唱
>
> 而所有的雲都在比賽　誰是最早入睡的寶寶
>
> ——路寒袖

台灣地處東亞要衝，是個物產豐富的島嶼。十六世紀以前，在漢人眼中，台灣只是一個地處邊陲，陌生而遙遠地方。然而在西方國家的眼中，台灣卻有著一種神秘的美感，是一塊未經雕琢的寶石。這塊寶島上自古就沒有強而有力的政權領導，使得島上的居民必須長期忍受外來強權的統治。從十七世紀的荷蘭人，歷經漢人和滿人，到近代的日本人，政權不斷地更迭，使台灣有別於中國，未具強烈而悠久的歷史與文化，取而代之的卻是另一種兼容並蓄、多采多姿的島國風貌。

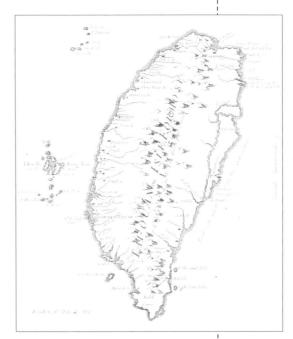

▲ 台灣早期地圖。

【西洋人佔領時期】

大發現時代

西元十五世紀末葉是世界史上歐洲人向東方探險的「大航海、大發現」時代。由於經濟與宗教上的企圖，以及地理知識與航海技術等方面的憑藉，歐洲社會經由不斷地向海外擴張，在逐漸壯大的資本主義經濟基礎之上，迅速發展起來，並建立其殖民統治，而此浪潮亦沖擊到台灣這個孤懸的綠色小島。葡

▲ 一級古蹟紅毛城，是見證台灣三百年的歷史縮影。

葡牙人於十六世紀前葉到達日本，航經台灣海峽時，驚嘆台灣翠綠美麗而讚呼「Ilha Formosa」，於是台灣從此有了「福爾摩莎」（美麗之島）的美譽。

　　台灣物產豐饒，地處軍事戰略要衝，自十七世紀始，不幸淪為西方列強虎視眈眈的沃土，在海權以及殖民主義興起的國際舞台之下，首度走入近代的世界史。在那時期，遠東海面有三股主要的西方勢力正逐漸形成：向明朝帝國租得澳門的葡萄牙人；在菲律賓建立殖民地以馬尼拉為中心的西班牙人；佔據印尼爪哇以雅加達為中心的荷蘭人。這些西方國家，彼此在商業和殖民地盤上展開激烈的競爭，而地大物博的的中國，更是他們眼中的肥羊。然而閉關自守的中國，讓這些列強國家不得其門而入；退而求其次，台灣和澎湖便成了他們眼中最佳的中間轉繼站。

一六二三年，荷蘭人出兵攻佔澎湖，在歷經八個月不分勝負的交戰後，明朝帝國終於議和，要荷蘭人退出澎湖，卻准許他們佔領台灣。就這樣光明正大拿著明朝的許可證，荷蘭人於一六二四年入主南台灣。當然這時的西班牙人也不甘示弱，於一六二六年派兵攻佔台灣北部，這場殖民與商業的競爭最後由荷蘭人戰勝，西班牙人佔領台灣北部僅有十六年的歷史，並於一六四二年退出台灣。

荷蘭統治下的亞太貿易中心（1624-1662）

一六二四年荷蘭人自鹿耳門進入台灣，在一鯤鯓（今台南安平）停泊登陸，隨即建造「奧倫治」（Orange）城堡，後改稱「熱蘭遮」（Zeelandia，現在的安平古堡），建為軍事兼貿易的中樞。翌年，又建造「普洛明遮」（Provintia）城（漢人稱為赤崁樓）作為行政中心，而荷蘭在南台灣的一切政經措施，就是以這兩個據點為中心展開其殖民統治。

荷蘭統治台灣將近三十八年期間，設立了東印度公司，有系統、制度化的管理一切商業活動，並且開荒拓土、擴展農業，使得台灣的轉口貿易日益興盛，成為中國、日本及東南亞貨物的集散中心。在經濟發展之外，此階段的台灣也開始大量引進西方文化，根據統計在一六二七年至一六五九年之間，荷籍牧師來台多達二十九人，他們為宣教而廣設學校，當時受教化的台灣原住民平均高達六〇％[1]。由於荷蘭在台灣的經營，使得台灣從草昧時期邁入文明時期，更為日後一連串的進步發

註1：賴永祥，《教會史話》，台南，人光出版社，1990年，頁115-118。

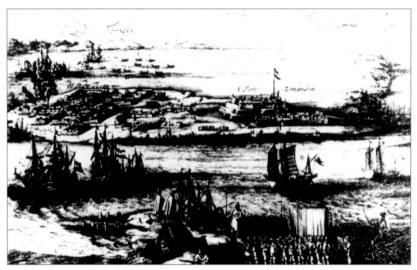

▲ 荷人銅蝕版刻的「鄭成功圍攻熱遮蘭城圖」，插旗處即為熱遮蘭城（1661年）。

▲ 荷人銅蝕版刻的「鄭成功接受荷蘭人投降圖」，鄭成功坐在圖中帳幕裡（1662年）。

展，奠定了重要的基礎。

　　雖然荷蘭人治理台灣期間在商業、經濟上建立起相當的成就，但是因為他們實施剝削的殖民政策，稅賦繁重，引起台灣

人民的不滿。在其統治的最後十年，爆發漢人郭懷一領導抗荷事件，雖然最後被荷蘭人壓制下來，但是自此以後，荷蘭在台灣的統治逐漸動搖。

【中國版圖時期】

國姓爺與鄭經的東寧王朝（1662-1684）

　　一六六二年，國姓爺鄭成功，以「反清復明」為號召，退守台灣，為的是要長期與清廷抗戰，等待有朝一日恢復明朝。鄭成功進駐嘉南、高雄平原，並一舉打退荷蘭人，可惜在攻取台灣後五個月即去世，由他的兒子鄭經繼承即位。一六六三年鄭經自稱「東寧國主」，國際間更稱呼他為「台灣的國王」，儼然將台灣視為一個獨立的國家，而這也是台灣歷史上首次出現的漢人獨立政權。

　　鄭經建國後，重用大臣陳永華，推動許多重要的政策，如引進中原政權的文教制度、設科舉和建孔廟，另一方面則持續荷蘭人統治以來的轉口貿易，使台灣仍然保持遠東商品的集散地。此時的清帝國，承繼著過去保守的大陸性格，仍然閉關自守，維持自給自足的商業型態；而台灣，

▶ 鄭成功像。

自從荷蘭人開發其海洋文化的性格以來，國際貿易和重商的風氣，更在鄭經的時代發揮到極點，當時鄭氏一族所屬的貿易船便佔了全中國船的74％，幾乎完全支配了東南亞沿海一帶的海上貿易，商業上所帶來的繁榮，更是台灣一個小小的島嶼國家能夠和大中國抗衡的奧秘所在。

可惜中國傳統「大一統」的情結一直在鄭經身上作祟，一六七四年，他經不起「清初三藩」的慫動，參與了「三藩之亂」的反清行動，一場反清復明的戰爭，維持了六年之久，使他這十年來在台灣累積的績業耗損殆盡，並且從此一蹶不振。一六八○年，鄭經戰敗後退守台灣，在隔年病逝，而他倚重的大臣陳永華也相繼去世，東寧王國因此陷入了一場血腥的權力爭奪。面對搖搖欲墜的東寧王國，清朝派遣施琅率軍攻打，於西元一六八四年，結束了鄭氏王國在台灣二十二年的統治。

併入清朝統治（1684-1895）

閉關自守的政策——台灣自古以來，從未受到中國歷代帝王的重視。滿清帝國雖然降服了鄭氏政權，卻對台灣沒有強烈的領土野心。後來因為施琅等人力爭，才勉強留下台灣，於一六八四年起正式併入清朝版圖。在清朝統治台灣的二百一十二年當中，一直是採取相當消極的態度，僅在最後的二十年，才真正用心開始建設台灣。在這二百一十二年當中，從一六八四到一七九○年間的一百多年是採取一種較嚴苛的禁止與限制的政策；到了一七九○年後開始放鬆，一八七五年才正式開放移民。清朝這種閉關自守的作法，相較於當時西方世界海外殖民

歷史的迴響

「三藩之亂」係指於康熙年間發生的抗清動活動。「三藩」指的是清初時期雲南的平西王吳三桂、廣東的平南王尚可喜及福建的靖南王耿精忠，因不滿清朝削藩，於康熙十二年（1973年）相約抗清。吳三桂首先發難，尚、耿繼起響應，連台灣的鄭經也出兵攻佔福建。清廷採取剿撫並用的策略，全力打擊吳三桂，並對尚、耿兩人進行分化。由於叛亂者各有自己的利益考量，而不能同心協力抗清，甚至彼此仇視惡鬥，最後在康熙二十年被清廷弭平。

競爭之際，實屬異數。

唐山過台灣——清朝移民的門檻雖多，然而中國東南沿岸一帶的移民卻不斷地湧入台灣。「唐山過台灣，心肝結整丸」便是用來形容閩粵的居民，不計生死，甘冒波濤之險的決心。這些大量渡海來台開墾的移民，帶動了台灣的農業開發，而土地的開發，也由原本鄭氏王朝時代的嘉南地區往南北拓展。然而，台灣大部分的土地幾乎沒有官墾，大部分都是人民自動拓墾，有一些，甚至是由許多人合資開墾的，因此台灣有許多「股」或「份」的地名，例如：五股、七股、九份等，便是反映當年集資合股開發土地的狀況。

貿易再度興起——滿清治台的消極態度，導致台灣的許多開發源自民間的努力；且因清廷不重商業的政策，使得台灣過去身為遠東貨物集散中心的地位大幅降低。不過，由於移墾的影響，形成台灣與大陸之間的區域分工專業傾向的產生，使過去的國際貿易轉變為區域性貿易，也在無形中促使台灣的商業發達；至一八四〇年代，台灣大量生產的煤、硫、礦、樟等產物，引發英美等列強紛紛染指台灣。一八六〇年兩次英法聯軍之役後，列強強行要求在安平、淡水正式開港通商，開港之後，聞風而來要求通商的國家幾乎佔了全球國家的一半。於是，台灣的貿易又開始迅速發展起來，一八六〇至一八七〇年間，許多洋商甚至帶著大批商業資本來台開辦商館或洋行。

劉銘傳推動台灣近代化發展的腳步——就在台灣海上貿易再度興起的同時，進入明治維新的日本，也開始覬覦台灣。一

▲ 首任台灣巡撫劉銘傳像。

八七四年日本發動「牡丹社事件」，出兵到台灣屏東強行要求懲處番人，後經交涉議和；一八八四年，於清法戰爭中，法軍攻打基隆、淡水，卻被守軍擊退。戰爭結束後，清廷有感於台灣地位不容再忽視，乃派任劉銘傳為台灣首任巡撫，積極推動台灣的近代化；劉銘傳大力在台進行西化運動，如設煤廠、架電線，更完成全清第一條由國人主導修建完成的鐵路。台灣現代化的推動，也不過才一、二十年的光景，但是成果反而後來居上，成為全中國最進步的省份之一。可惜，好景不常，一八九四年滿清帝國於甲午戰爭中慘敗，與日本簽訂的馬關條約，將台灣以及澎湖割讓給日本，使經歷滿清兩百多年統治的台灣，淪入異族手中，開始長達五十年的殖民生活。

【多元豐富的文化】

台灣這塊土地上，有著豐富的史前文化遺址，以及兼容並

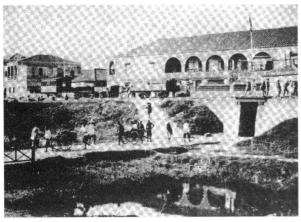

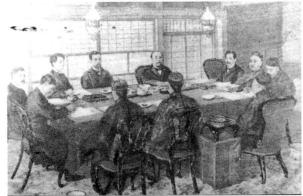

▲（左上）劉銘傳所建的
台北大稻埕火車站。

▲（右上）劉銘傳親臨工
地監督鐵路施工。

◄ 馬關條約簽約圖。圖中
坐者為日方代表首相伊
藤博文，其對面為清廷
代表李鴻章。

蓄的文化特色。傳說中，數千年前東周列子曾稱台灣為「岱
員」，台語即是「台灣」，秦始皇曾派徐福到島上求仙丹，稱台
灣為「瀛洲」，三國時代之前她被稱為「東夷」、「夷州」，東
吳孫權也曾派人開墾台灣，到了隋朝，稱台灣為「流求國」，
南宋時改稱為「毘舍邪國」，明洪武年間稱為「小琉球」。但在
考古學家的努力研究發掘下，陸續在台灣發現了一千多處史前
時代的遺址，如台北芝山岩遺址、圓山遺址、十三行遺址、長
濱遺址……等，為台灣史的研究提供了具體的參考佐證和歷史

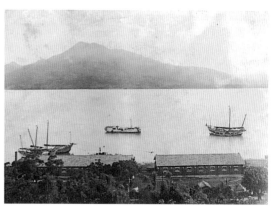

▲ 芝山岩文化出土文物。　　　　　　　▲ 早年的淡水港，今日郵局到海關之河岸，
　　　　　　　　　　　　　　　　　　　都是當年的碼頭區（1905年左右）。

研究的另類思考。這些遺址分佈的地區從南到北，時間各不相同，由此可知，早在史前時代，台灣已經出現了多元而龐雜的文化體系。

　　台灣地處亞洲與太平洋交接的中心，北望日本、韓國，南接菲律賓群島，西隔台灣海峽與中國大陸相對，東臨浩瀚的太平洋，十七世紀以來是世界航運必經之地，也是東西文化交會的所在。台灣一方面由於特殊的地理環境及歷史處境，先後接受不同政權統治的影響，前有葡、西、荷蘭，接著有鄭氏、滿清、日本，另一方面也面臨不同文化的衝擊與滋潤。

　　早在荷蘭人、西班牙人、漢人來台之前，在這塊美麗的島嶼上，就已經居住著南島語系的原住民族，喜愛音樂的原住民族模仿大自然的各種聲響，形成自己特有的民族音樂與文化。在外來民族進入台灣之後，西洋文化、中華文化、東洋文化以及本土的原住民文化，交匯融合，形成一種兼容並蓄的台灣文

化，它既擁有大陸性文化的特質，也充分地發揮了海洋性文化的特點，而在台灣文化中扮演重要一環的台灣音樂，不可避免也呈現多樣性的面貌與豐富的內涵。

關於台灣音樂的多樣性，歷來音樂學者有許多不同的研究、討論與整理，依其發展的先後次序，可分為原住民音樂、漢族民間音樂、及西式新音樂三大類。

【原住民族音樂】

在漢人成為台灣社會的主體之前，原住民族是台灣島嶼的主人。台灣的原住民族，照族群居住的地緣關係，分為居住於平原的「平埔族」和居住於山地的「高山族」，不過這是漢人對台灣原住民族的分類，並不是他們自己的分類。所謂「生」與「熟」是以「受漢化」和「歸附納餉」為判定標準，有為「熟番」，反之為「生番」，介於兩者之間則稱為「化番」；然而，不論是「平埔族」還是「高山族」，現今我們都統稱以「原住民」。

台灣的原住民族，民族學者將其歸為「南島語系」（Austronesian）民族，早在十七世紀荷蘭人、漢人移入台灣之

▶ 三千年前的台灣原住民。

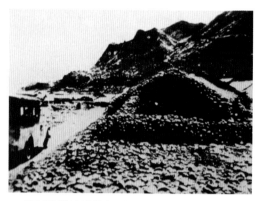

▲ 平埔族凱達格蘭人早期所住的石屋。

歷史的迴響

南島語系民族（Austronesian）是全世界最大的島嶼語言系統，目前約有兩億五千萬人在使用，範圍北起台灣、南至紐西蘭、東到美國復活島、西達馬達加斯加，大約包含三百至五百種語言。在很多傳說中都提到台灣原住民是從其他地方飄洋過海來的，但最近研究卻發現台灣是南島語系民族的原鄉，顯示其中文化與民族交流的情形與台灣地位之重要性。

前，便分佈於台灣各地，在清代文獻中被稱為「番人」，居住於平原的原住民由於率先受到外來政權的歸化，被稱為「熟番」或「平埔番」；至戰後改稱為「平埔族」，他們大致可分為十個族群，其名稱分別為「凱達格蘭族」、「雷朗族」、「噶瑪蘭族」、「道卡斯族」、「巴則海族」、「拍暴拉族」、「巴布薩族」、「和安雅族」、「西拉雅族」、「邵族」；居住於高山的原住民，被稱為「生番」，日據時代改稱為「高砂族」，至戰後則稱為「高山族」，其體質和文化特質仍然完整保存下來，有「阿美族」、「泰雅族」、「布農族」、「排灣族」、「魯凱族」、「卑南族」、「鄒族」、「賽夏族」、「雅美族（達悟族）」等九族。近兩年政府陸續將屬於平埔族的「噶瑪蘭族」和日月潭的「邵族」正名，正式成為台灣原住民的第十和第十一族。然而目前台灣原住民正名運動正如火如荼展開，因此前述原住民各族是目前的分法，未來仍可能有所變動。

原住於台灣平原或淺山地區的平埔族，是最早接觸到外來民族的，並且直接或間接的參與了台灣近代史的演變。在漢人、荷蘭人入台之前，分別散佈於從台灣北端沿著西部平原，

一直到恆春半島，以及東北的宜蘭平原。這些原住民在滿清據台後大舉漢人的入侵之下，從原本島嶼主人的身分，轉變爲薄弱的少數團體。面對荷蘭人的殖民統治，到滿清官吏的壓榨，他們也曾經掀起多次的反抗，其中以一七三一年的大甲西社抗官事件規模最大，滿清政府先後從中國大陸調度六千官兵，以及一百多艘載滿軍火兵械的船隻來台鎮壓，才結束這場抗爭。

平埔族不但政治上受到歸化，在文化上也逐漸被同化。雖然，平埔族的文化特質在今天已經難以復見，但是在現今的台灣居民當中，大部分人或多或少都具有平埔族的血統，因爲早在鄭氏王國和滿清時期渡台的多爲單身男子，和當地平埔族通婚並不稀奇，而以前南台灣「有唐山公，無唐山媽」的諺語，更反映出早期台灣人的血緣混融的情形。

▲ 大甲、竹塹、後壟等社平埔族，至秋末冬初，紛紛聚衆捕鹿。

▲ 乾隆初年，彰化平原的平埔族娶親迎婦情景。

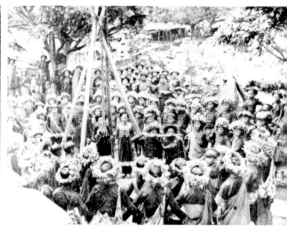

▲ 鄒族的四種主要樂器，由左至右分　　　▲ 排灣族結婚歌舞。排灣族的歌謠分為頭
　別為：口琴、鼻笛、竹笛、弓琴。　　　　目的歌和平民的歌，旋律優美即興。

　　在台灣流傳幾千年的原住民音樂，是原住民族從大自然及
生活中學來的聲音，也是他們與神靈溝通的語言，所以我們常
將原住民的音樂稱之為「生命之歌」；更因他們仿效大自然，
將自然融於音樂中而充滿震憾力，所以也常被稱為「大地之
歌」。

　　有關於台灣原住民音樂的記載，目前保存下來的文獻極為
少數。最早出現有關於原住民音樂的文獻，首推滿清時期黃叔
璥所寫的《台海使槎錄》；該書卷五至卷七的〈番俗六考〉與
卷八的〈番俗雜記〉，有著詳細的田野紀錄。住民的歌謠主要
分為兩類，一類是用於祭祀時吟頌的古老歌謠，也就是所謂的
「祭典歌舞」，另一類則是隨處可唱的通俗歌謠。

　　古老歌謠如阿美族的《豐年祭》、布農族的《小米豐收
祭》、鄒族的《祖靈祭》、達悟族的《飛魚祭》等；通俗歌謠部

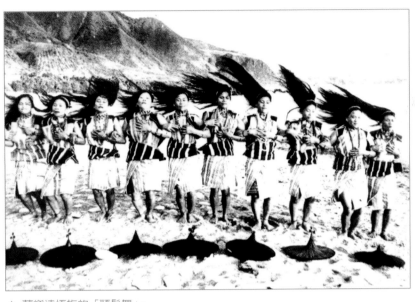

▲ 蘭嶼達悟族的「頭髮舞」。

分，《台海史槎錄》共提供了三十四首歌謠，並附有「漢字拼音」語詞的簡釋。這些歌謠中有屬於愛情類的，如《新港社別婦歌》中「我愛汝美貌，不能忘，時時想念，……」；屬於勞動類的，如《蕭壠社種稻歌》」的「同伴在此，及時播種，要求降雨，保佑好年冬……」；屬於告誡類的，如《灣裡社誡婦歌》中「取汝眾人知，原為傳代，須要好名聲，切勿作壞事……」。這些歌詞，活生生的紀錄了原住民的日常生活，以及他們純樸、勤勞和率直的一面。原住樂器部分，《台海史槎錄》所提供的樂器包括嘴琴、弓琴、鼻簫、蘆笛、鑼、鏡、鼓等，主要用於婚嫁、喪葬、慶典等較大型的活動上，此外也使用鑼鼓、吹奏等樂器。

除了黃叔璥的《台海史槎錄》中詳細的紀錄原住民的音樂

風貌，其他的文獻如《番社采風圖考》、《諸羅縣志》、《彰化縣志》等，皆有一些零星的記載和描述。總之，台灣原住民的音樂包含了人類最單純到最複雜的類別，這種深植於生命並與日常生活息息相關的肺腑之聲，正是它令人們感動不已的原因，更是台灣古老音樂文化重要的資產。

【漢族民間音樂】

從台灣歷史的演進來看，漢族移居到台灣始自明代末葉，至今不過三百餘年，卻在短短的時間內躍居成為台灣島上最大的族群；移居台灣的漢族主要分為福佬與客家兩系，他們的民間音樂也成為台灣音樂文化的主要構成元素。一般而言，漢族民間音樂可分成以下幾類：[2]

民歌（Folk Song）——是指在民間廣泛傳唱，流傳久遠卻不知作者是誰的一種較初級、原始的音樂形式，往往與人民的生活有著緊密的連結。一般而言，台

▶ 民間說唱藝人楊秀卿女士演唱「唸歌仔」情景。

註2：許常惠，《台灣漢族民間音樂──音樂一百年論文集》，台北，白鷺鷥文教基金會，1997年，頁24。

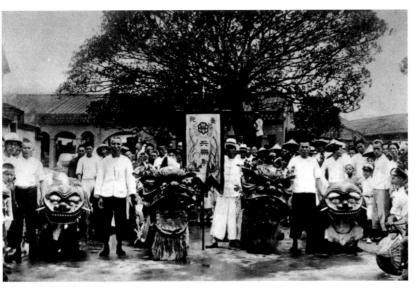

▲ 日治時期台北北管樂團「共樂軒」的獅陣。

灣本地的民歌又分為福佬系民歌和客家民歌兩種。

　　說唱音樂——台灣的說唱音樂源自於中國福建地區，又稱為「唸歌仔」。其曲牌有些是由閩南歌謠轉變而來，例如「雜唸仔」、「都馬調」；有些則是由台灣民謠自然形成，例如「江湖調」。[3]

　　戲劇音樂——包括前台演員們所唱的戲曲以及後台樂師們所奏的音樂。[4]台灣傳統戲劇的種類估計多達二十幾種，其中屬於傳統戲劇的有南管戲、北管戲，地方戲劇有歌仔戲、車鼓戲和採茶戲，偶戲則有布袋戲、皮影戲和傀儡戲。

　　民間器樂——是指有「雅樂」之稱的南管，以及常被形容為「吃肉吃三層，看戲看亂彈」的北管。若以演奏方式來看，可分為獨奏與合奏兩種；獨奏樂器以地方性民間樂器為主，如

註3：竹碧華，《台灣說唱——台灣音樂閱覽》，台北，玉山出版社，1997年，頁32。

註4：陳郁秀，《多樣面貌的台灣音樂——台灣音樂閱覽》，台北，玉山出版社，1997年，頁8。

揚琴、洞簫和大廣絃、殼仔絃、二絃等擦絃樂器，在合奏樂器則可分爲鑼鼓樂、鼓吹樂和絲竹樂。[5]

祭祀音樂——數百年來台灣社會一直是移民色彩濃厚的地區，再加上四面環海的地理環境而與世界接觸頻繁，造成台灣的宗教信仰呈現多元化的面貌，除了外來的基督教派和回教之外，台灣的宗教信仰仍以傳統宗教如道教、佛教和民間信仰爲主。台灣的祭祀音樂基本上有道教音樂、佛教音樂、民間信仰音樂，以及漢人儒家思想所傳承下來的祭孔音樂等。[6]

【西式新音樂】

台灣和西方文化最早的接觸，應該從十七世紀荷蘭人和西班牙人佔據的時期算起。當時在台灣北部的西班牙人，信奉的宗教爲天主教，他們不但對原住民以及剛剛移民的漢人傳教，也傳授文藝及神學等課程。可惜西班牙人在台灣的時間甚短，爾後更被荷蘭人所驅逐，在音樂方面的影響也就相對顯得微不足道；眞正將西方音樂帶入台灣的，實屬當時統治台灣的荷蘭人。

荷蘭人不但以貿易商業稱霸東南亞，更大力的對當時台灣的平埔族部落傳教佈道。他們最先從台南附近的新港社開始傳教，用羅馬拼音寫成西拉雅族平埔語的「聖經」及多種宗教書籍，這種特殊的羅馬拼音，日後被稱作「新港文」，並開始被平埔族運用到訂立契約和記事等日常生活中。當然，在西方宗教中極爲重要的內容——「聖樂」，也隨著教會散播開來。英國

註5：許常惠，《台灣音樂史初稿》，台北，全音樂譜出版社，1991年，頁224-226。

註6：許瑞坤，《祭祀音樂——台灣音樂閱覽》，台北，玉山出版社，1997年，頁114。

▲ 馬偕博士像。

長老會牧師甘為霖（Rev. William Campbell, D.D., 1971-1917）在其著作《荷蘭治理下的台灣》中，有一段描述著當時荷蘭官員和傳教士參觀新港社學校四十五名男學生唱頌聖歌的情形。不過，卻在鄭成功驅逐荷蘭人之後，實施了毀教堂和禁傳教的政策，西方的教會音樂推廣因而完全中斷。

直到一八五七年，英法兩國在「英法之役」後，於安平、基隆、淡水和高雄設立通商海口，促成台灣貿易的興盛，基督教的傳教活動才得以再度展開。當時教會的分佈，南部有英國的長老教會，北部有加拿大長老教會，其中以屬於北部台灣加拿大長老教會的馬偕博士對台灣的影響最深遠，貢獻最大。

歌唱為讚頌上帝最主要的儀式之一，因此隨著傳教士的足跡，凡福音所至之處，聖歌亦隨之響起。在陳宏文所寫的《馬偕博士在台灣》一書中，曾多次提到馬偕博士帶領信徒歌唱聖詩的事蹟。雖然西方音樂對當時台灣的居民，無論是原住民或漢人，都可說是相當陌生甚至難以接受；但是隨著這些熱心的傳教士的腳步，西方音樂慢慢地在台灣播種開來，也為原本多面貌的台灣文化，注入另一個新的泉源。

歷史的迴響

馬偕博士（George Leslie Mackay, 1844-1901），加拿大人，基督教長老教會牧師。一八七二年抵達台灣北部傳教，最初八年共有二十一人受洗為門徒，並成為傳道幹部，使淡水成為北部教會的發源地。一八八二年起陸續創設「理學院大書堂」、「淡水女學堂」，引進西洋教育和知識，並創設「偕醫館」，成為北部台灣西醫的倡導者。一九〇一年病逝淡水，在台前後約三十年，在傳教、醫療工作和教育事業各方面，對台灣都有重大影響。

美麗之島樂音起

【日本割據時期】

一八九五年清廷在馬關條約中將台灣、澎湖割給日本，台灣開始遭受長達五十年之久的日本殖民統治；然而在被殖民的過程中，台灣人民堅定抗日的決心和骨氣，直接而大膽地表現在當時的政治、文化運動，甚至武裝行動當中，五十年如一日，始終不屈不撓。日人據台期間的統治政策與方針前後有許多變化，大體可分為四個階段：武力征服期、政治建樹期、安撫政策期及同化政策期。[1]

武力征服期（1895-1898）

台灣割讓給日本初期，各地抗日事件不斷，其中最重要的抗日事件為「台灣民主國」的成立。對於台灣全島的蜂起抗日，日本前二任台灣總督樺山資紀和桂太郎均採取鎮壓政策，台灣人民死

▶ 日軍攻佔台北城後，在清廷所設的「台灣布政使司衙門」原址設立台灣總督府。

傷無數，到一九○二年時因抵抗日軍戰死或被處死者估計有一萬二千多人。[2]

政治建樹期（1898-1919）

這段時期抗日事件漸歇，日本開始建設台灣，在第四任總督兒玉源太郎任內，由民政長官後藤新平主導完成台灣土地、林野、戶口的調查，度量衡與貨幣的統一，郵電及各項交通建設之擴充，奠定了日本在台灣殖民統治的基礎。[3]

安撫政策期（1919-1936）

這段時期的台灣總督開始由文人出任，帶領台灣進入所謂「日台一體」、「內台共學」、「內地延長主義」的階段，期間宣稱要扶植台人自治，促使了台灣近代民族運動和社會運動的發展。《台灣青年》於一九二○年創刊，宗旨是爭取台灣的政治自由與文化啟蒙，深深影響當時留日與在台的知識青年；一九二一年由林獻堂主導的「台灣文化協會」成立，成員包括醫師、律師、教師等當時台籍菁英，該會主導的「台灣議會請願活動」是一九二○年代台灣民族運動中一項主要的行動；《台灣民報》於一九二三年創刊，後改名為《台灣新民報》，是日治期間「台灣人民的喉舌」；[4]「台灣民眾黨」於一九二七年成立，是台灣歷史上首度出現的具有現代政黨雛型的組織。

同化政策期（1936-1945）

一九三七年中日戰爭爆發，台灣總督又改為武官擔任，日本對台灣人民開始全面「皇民化運動」。「皇民化運動」是徹

歷史的迴響

「台灣文化協會」是由蔣渭水發起、林獻堂領銜，於一九二一年結合青年學生所成立的團體，其宗旨是「文化啟蒙」。自一九二三年至一九二七年間，每年舉行三百多次文化演講，聽眾達十萬人以上；一九二四年起連續三年在台中霧峰林家開設夏季學校，講習各類科目，並舉辦討論會。後來，台灣總督府認為演講與教授的內容有激發民族意識之虞，時常施以終止或解散的處分。台灣文化協會開啟了台灣農民運動與勞工運動的先河，對台灣近代政治社會運動發展影響甚鉅。

底的思想改造運動，台灣的歷史與本土文化遭到否定與消滅，原有的風俗和信仰也遭到禁止；「禁母語，用日語」及「改姓名」是日本佔領台灣晚期實施同化的手段。[5]

在日本治理台灣的半世紀中，台灣社會產生極大的變化，不僅基礎建設和工商經濟有長足的進步，各種文化運動也風起雲湧，如「新文學運動」、「新美術運動」等，各階層人士智慧大開，文化活動的發展呈現多元而蓬勃的現象。

【台灣新音樂的濫觴】

自十七世紀荷蘭人登陸南台灣，首度將西洋基督教義傳入，到十九世紀台灣開港通商，基督教長老教會再度進入台灣，西洋音樂就跟隨傳教士在各地傳教而發展起來。

一八六五年，英國長老教會傳教士馬雅各醫師（James L. Maxwell）醫生抵達台南，一邊傳教、一邊

◀ 鄉土音樂訪問團音樂會節目單（1934年）。

註1：丘勝安，《台灣史話》，台北，黎明文化，1992年，頁270。

註2：若林正丈、劉進義、松永正義，《台灣百科》，台北，克寧出版社，1993年，頁51。

註3：王詩琅，《日本殖民地體制下的台灣》，台北，台灣風物雜誌社，1978年。

註4：李筱峰、劉峰松，《台灣歷史閱覽》，台北，自立晚報文化出版部，1994年，頁142。

註5：同註2，頁53。

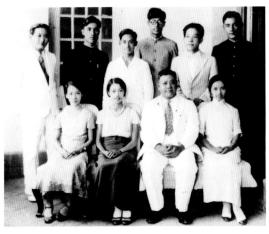

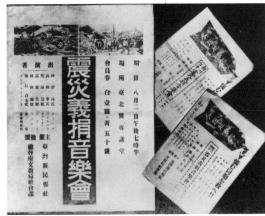

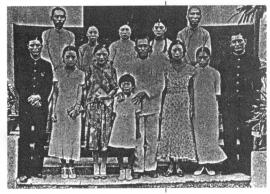

▲ 鄉土音樂訪問團成員在台灣新民報社舉辦座談會後留影（1934年8月10日）。前排右起高慈美、楊肇嘉、林秋錦、柯明珠；後排右起林澄沐、江文也、陳泗治、翁榮茂、蕭再興、林進生。

▲ （右上）台灣新竹、台中發生大地震，《台灣新民報》發起「震災義捐音樂會」，圖為音樂會海報與宣傳單（1935年4月21日）。

▶ 震災義捐音樂會結束在台中霧峰的公演後，演出者合影（1935年）。前排左起：高約拿、高慈美、陳信貞、蔡培火、林秋錦、蔡淑慧、林澄沐，後排右一為林獻堂。

行醫，傳教時歌頌的那些旋律性強又易唱的聖詠，便傳遍當時的南台灣；而後又引進風琴、鋼琴來伴奏，由獨唱、齊唱逐漸發展爲複音合唱。此外，台南神學院、長榮中學、長榮女中等教會學校陸續成立，培養出許多早期的台灣音樂家，如林秋錦、林澄沐、高錦花、高慈美、周慶淵、李志傳等人。在北部地區，加拿大長老教會馬偕牧師在一八七二年抵達淡水，開始傳教與行醫，其所設立的淡水中學、淡水女學堂、牛津學院等學校皆設有音樂課程，爲淡水帶來蓬勃發展的音樂風氣，來自

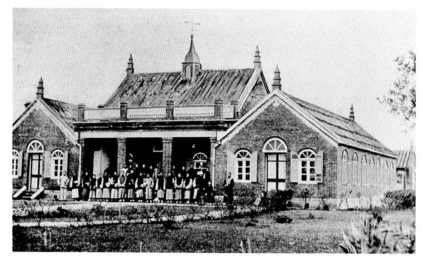

▲ 馬偕博士於1882年創建的理學堂大書院——牛津學堂，帶白帽者為馬偕博士（約1890年至1893年間）。

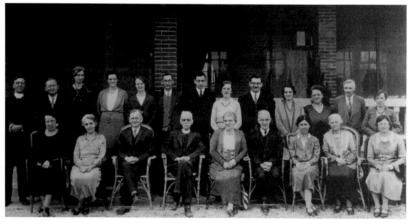

▲ 台灣基督長老教會早期外籍宣教師。前排左為巴克禮牧師，中為吳威廉牧師娘。

這些學校的音樂家包括陳泗治、鄭錦榮、駱先春、駱維道、吳淑蓮、陳信貞等人。

這些早期西式新音樂充滿基督教會色彩，有的以西方音樂的曲調填入閩南歌詞成為聖詩來吟唱；有的則以當地民歌來改

編，帶動合唱的風氣。施大闢牧師於一八七六年來台，是首位在台南神學院教授音樂的傳教士；人稱「教會音樂之母」的吳威廉牧師娘，來台長達三十一年，除個別指導學生學習聲樂、器樂外，還指導合唱，並在各教會指導聖歌隊；另外一位傳教士德明利姑娘於一九三一年來台，在鋼琴教授與指揮詩班方面貢獻良多。台灣新音樂便在教會人士宣揚福音的理念下誕生。

【師範學校的音樂教育】

日治時期西樂的發展，除了教會人士在台灣南北兩地大力推廣外，師範學院是另一個重要的發展體系，許多日籍教師對台灣西式新音樂的發展，亦有不可磨滅的貢獻。當時較著名的日籍音樂教師有「台灣學事系統規劃者」伊澤修二，台北國語學校（今台北師範學院）的高橋二三四、鈴木保羅、一條慎三郎、橫田三郎、高梨寬之助、池田季文、田窪一郎、台北第三高等女學校（今台北市立中山女高）的赤尾寅吉、台中師範學校的金子潔、磯江清、山口健作，台南師範學校的南能衛、岡田守治、清野健、橋口正，以及屏東師範學校的山本浩良等。

一八九五年清廷將台灣割讓給日本，當時日本適逢「明治維新」之後，學校教育均採行「西式教育」，因此日本殖民政府在台灣設立學校也一律採行西式教育。一八九九年台灣總督府頒佈「師範學校規則」，規定師範學校以培養「國語傳習所」（後改為國語學校）和「公學校」的台籍教師為主，在課程中都列有音樂科目，教授西洋音樂或歌曲；因此，日治時期的師

歷史的迴響

伊澤修二（1851-1917），日本長野縣人，信濃國高遠藩士族，為日本近代史上著名之國家主義教育者及近代教育開拓者。明治維新時期，伊澤受命前往美國留學，專攻師範學科。自美歸國後，在日從事師範教育制度的改革，並將音樂、體操等西式教育科目引進、施行於日本。此外，對編纂檢定教科書、創立盲啞教育、推動吃音（口吃）矯正等特殊教育方面，卓有貢獻。一八九五年日本領台後，伊澤來台擔任首任學務部長，規劃台灣學事教育的基礎，對台灣近代化教育的發展有深刻的影響。其弟伊澤多喜男後來曾任台灣總督。

範學校，遂成為基督教會以外另一個培養西式新音樂家的搖籃，其中「台北國語學校」便產生許多著名的音樂家，如張福興、柯丁丑、李金土等人。

【台灣流行音樂】

一九二〇年前後，先有日商古倫美亞公司來台設立支店，從日本國內引進各式日語曲盤（唱片），為台灣帶入流行音樂的文化。到三〇年代，流行歌曲在台的發展首度進入興盛期，博友樂、泰平、日東、勝利……等唱片公司紛紛在台成立，把握商機的商人不僅從日本引進當時流行的音樂，亦嘗試網羅台籍音樂家譜寫台語流行歌，藉以開拓台灣聽眾的市場，從一九三二最早為電影「桃花泣血記」而譜的同名宣傳歌《桃花泣血記》開始，十年間，造就一批出色的台語流行歌曲創作者，為當代台灣歌壇寫下《河邊春夢》（1933年）、《月夜愁》

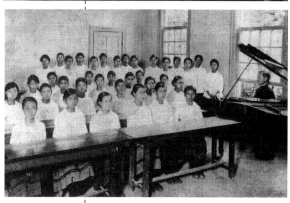

▲ 台灣總督府國語學校。

◀ 台北州立第三高等女學校（今台北中山女高）上音樂課情景，坐於鋼琴旁的是日籍音樂老師赤尾寅吉（約1922年）。

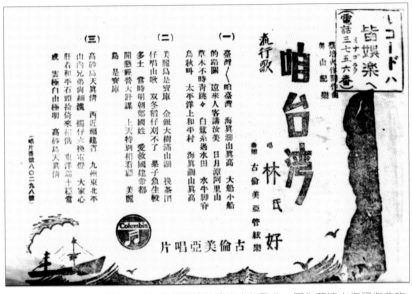

▲ 政治社會運動家蔡培火創作多首關懷台灣本土的歌曲，圖為蔡培火作詞作曲的《咱台灣》。

（1933年）、《望春風》（1933年）、《雨夜花》（1934年）、《四季紅》（1935年）、《青春嶺》（1936年）、《白牡丹》（1936年）、《心酸酸》（1936年）、《三線路》（1936年）、《農村曲》（1937年）……等膾炙人口的歌曲，這些反應時代氛圍的歌謠，不僅見證了殖民地下台灣社會的變遷，更刻劃出彼一時代的社會風貌。

　　一九三七年中日戰爭爆發後，時局進入「非常時」，日本政府為加強灌輸台民「皇民」的意識，鼓勵台民說日文、改日文姓名、祭祀日本神祇等，同時嚴令禁止台民說、寫台語、漢文，禁唱台語歌曲，禁演台灣戲劇，刪除報紙、雜誌漢文版面，取消學校漢文教育……等。台灣歌曲的流行不再，隨戰爭的加劇、政策的緊縮，時下的流行歌曲，如《月昇鼓浪嶼》

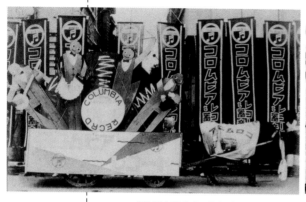 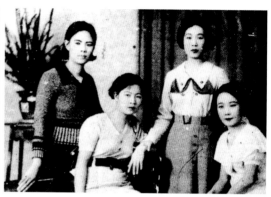

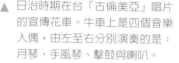

▲ 日治時期在台「古倫美亞」唱片　　▲ 第一代的台灣流行歌謠女歌手，由左至
　的宣傳花車。牛車上是四個音樂　　　右為純純（演唱《桃花泣血記》、《望
　人偶，由左至右分別演奏的是：　　　春風》、《雨夜花》）、阿秀、愛愛、阿
　月琴、手風琴、擊鼓與喇叭。　　　　葉，都是古倫美亞唱片的基本歌星。

等，融合戰爭的需求，莫不聲聲催促著戰爭的腳步不斷前進。

　　一九四五年的《杯底不倘飼金魚》、《搖嬰兒歌》，到五十
年代《阮若打開心內的門窗》，六十年代來自港澳的流行歌
曲，七十年代《唱自己的歌》、校園民歌時代，到八十年代民
主政治興起，商業機關的加入，流行音樂成為多元化、豐富，
並引領華人圈的音樂文化，在在都有歷史的軌跡。

【同時期中國大陸音樂的發展】

　　二十世紀初中國開啟了西洋音樂的濫觴。一九一六年在北
京大學內成立「音樂團」，一九一七年音樂團改為北京大學音
樂研究會，並於一九二二年再將北京音樂研究會改為北京大學
附設音樂傳習所，由北大校長蔡元培擔任所長，蕭友梅擔任教
務主任，為中國當時最進步的音樂組織。一九二七年中國音樂
重心南移，熱心音樂教育的蕭友梅在蔡元培支持下於上海創設

中國第一所國立音樂院，自此之後，上海取代北京成爲抗日戰前中國音樂中心。

　　同年代在其他地區，如燕京大學、滬江大學、金陵女子文理學院、中央大學教育學院亦先後設立音樂科系。一九四〇年抗戰及國共內戰期間，國民政府遷都重慶，並於青木關設立國立音樂院，一九四五年再遷校至南京，成爲國立中央音樂院，而成爲中國音樂教育重鎮。

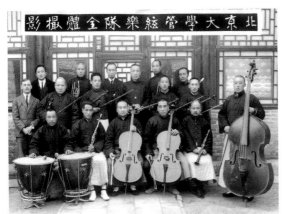

◀ 北京大學音樂傳習所附設管絃樂隊全體合影（1923年）。後排中立者爲蕭友梅。

▼ 中國音樂教育之父蕭友梅於日本東京留學時（1902年）。

▲ 北京大學附設音樂傳習所教職員合影（1923年）。前排右起第五人爲蕭友梅。

時代的共鳴

　　蕭友梅（1884-1940），生於廣州。一九〇六年進入東京帝國大學文科，修哲學與音樂教育，於一九〇九年畢業，同時期並在東京音樂學校鑽研聲樂與鋼琴。一九一三年赴德國深造，進入萊比錫皇家音樂院攻讀理論作曲，一九一六年獲萊比錫國立大學博士學位，同時期亦在萊比錫國立大學哲學系攻讀哲學與教育學。一九二〇年應北京大學校長蔡元培之邀於該校任教，並擔任音樂研究會導師，開始他在北平的音樂教育生涯，之後陸續創辦北京大學音樂傳習所暨管絃樂團、北京國立女子師範大學音樂系……等；一九二七年於上海創立中國第一所國立音樂院（國立上海音樂專科學校）。一九四〇年卒於上海，對中國的音樂教育貢獻著越，有「中國音樂教育之父」美稱。

烽火亂世習樂勤

　　張福興，生於西元一八八八年二月一日，卒於一九五四年二月五日，是第一位以公費留學日本、學習西洋音樂的台灣留學生，也就是在前二章節所述台灣歷史文化背景中誕生的享有「台灣近代第一位音樂家」美譽的傳奇人物[1]。

　　他的父親張桂曾為客家子弟，清朝同治年間從故鄉嘉應州（今廣東省梅縣）渡船來台。當時正值台灣糖業、農業、土地開發的年代，需要大批的人力與勞工，因此開始招攬外來移民，而福建、廣東一帶的居民，更視台灣為新天堂，即使移民門檻嚴苛，許多人仍不顧一切偷渡來台。當時移民來台的，多為單身漢，被當地人稱為「唐山公」。張福興的父親張桂曾，就

註1：陳郁秀、孫芝君，《張福興──近代第一位音樂家》，台北市，時報文化，2000年。

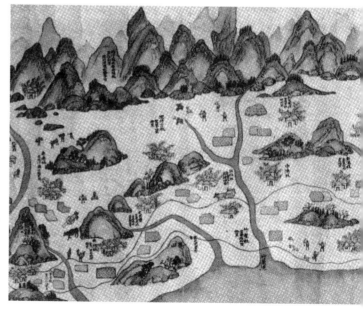

▶ 黃叔璥繪製的竹塹附近地圖（康熙61年）。

是在這一股移民潮下，決定來台灣謀求更好的生活。然而，海上的旅程並不順利，張桂曾的船隻在途經澎湖時，遇到了颱風，被迫上岸停留一周。幸好，最後平安地由今天新竹香山附近的鹽水港上岸，再步行至頭份，投靠粵籍鄉親張大彬，日後並結為姻親。

鄉親張大彬是一位例貢生。晚清時期科舉考試，參加會試及格者稱為「進士」，參加鄉試格者稱為「舉人」；每十二年由各府、州、縣選拔優秀的人赴京師考試稱為「拔貢」，每三年舉辦一次考試選出數名優秀者赴京參加考試稱為「優貢」，各府每年也會選取若干優秀人員送入大學稱為「歲貢」，另外有受祖先庇蔭而得恩賜的稱為「恩貢」；還有富家子弟援例捐款成為貢生的稱為「例貢」；以上五者合稱為「五貢」。

張大彬的父親張應俊，於清乾隆年間渡海來到台灣，在頭份街上開設「大安堂藥舖」，懸壺濟世。大彬的妹妹帶妹，嫁給葫蘆墩（今台中豐原）的總理（相當於今之市長地位）蘇細番，並育有一兒一女。然而，在一八六一年至一八六五年間台灣中部發生「戴潮春之亂」時，蘇細番不幸死於戰禍。帶妹悲慟之餘，為了躲避戰禍，獨立帶著一雙年幼兒女，步行返回頭份，半路幼子為人潮沖散，爾後不再復見，僅與年十二歲的長女英妹二人返抵，投靠頭份街上開設大安堂藥舖的父親張應俊。

張應俊一方面不忍女兒如此的遭遇，一方面更擔心無人延續蘇家香火，因此相中同是客家籍的同鄉張桂曾，將他招攬入

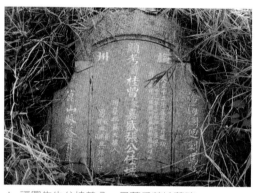

▲ 福興先生父桂曾公、母蘇氏英妹墓碑。

贅，與當時芳齡十五的英妹成親，並協議如未來男嗣僅一房，須頂「張蘇」二姓；如男嗣二房以上，長子須姓蘇，並擔負撫養蘇家祖母責任。自此，開始了張蘇家族在頭份發展的歷史。

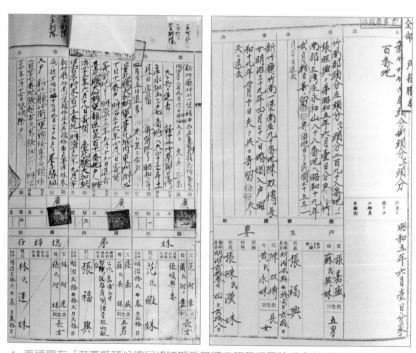

▲ 張福興在「苗栗縣頭份鎮日據時期戶口調查簿蘇旺興除戶全部戶籍謄本」中部分的記載。

【手足情深「張五興」】

張桂曾結婚後，在頭份街上經營一間店號為「從盛」的雜貨店，蘇氏英妹則操持家務，家業漸興，並陸續育有旺興、登興、財興、順興、福興五房男嗣；其中另有女嗣六人，但全都予人撫養，可見當時社會重男輕女的觀念非常嚴重。一九三〇年時，長子旺興依約改為蘇姓，其餘胞弟仍姓張。

張福興的長兄旺興，別名北，一八七四年生，九歲時在玉峰書房、十三歲在儲珍書房修習漢文，十五歲承繼父業，經營「從盛」本店。旺興不但在商場上名聲響亮，在地方上，更是備受鄉民推崇的紳士，在他三十一歲那年，當選保正，於日本人統治台灣之後，更連續擔任土地整理委員會、頭份公學校學務委員、帝國義勇艦隊建設台灣委員部新竹支部委員、地方稅調查委員等職；頭份地區的客籍長輩，至今仍有「阿北伯自然」的口語，意思是說，「事情自然會解決掉，就像阿北伯（旺興）出面一樣」，可見他治事能力備受鄉民肯定。

次兄財興一八七七年生，協助家族事業「從盛」本店記帳工作；三兄登興一八八一年生，在「從盛」擔任採買外務。四兄順興一八八五年生，和福興一樣沒有參與家族事業，而是

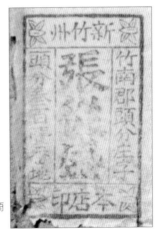

▶ 張家家族事業「張從盛」本店印記，「從盛」商號為福興尊翁於清同治年間所創。

畢業於國語學校國語部，曾出任台南地方法院通譯事務、頭份公學校教職，後來轉入實業界，在頭份信用合作社擔任專務理事職務。

張福興出生的時候，長兄旺興已經接管家業，經營「從盛」本店，而這時步入中年的父親張桂曾，也許是已經將肩頭的重擔移交給第二代，有較多的時間享受天倫之樂，對於這個幼子，尤其寵愛。

張福興自小即展露音樂上的天份，五歲時竟然無師自通，學會以胡琴自娛。他的母親常將他的胡琴聲比喻為「蚊聲」，一笑置之[2]；由於他經常於傍晚時把玩胡琴，只要絃聲一響起，他的父親便提醒大家吃晚飯的時間到了[3]。也許在那個年代，會演奏樂器的人太少了，因此小小年紀的張福興，成了街坊鄰居津津樂道的「音樂天才」。

「從盛」這個店號，由父親張桂曾起家，至長男旺興接管時，因取得鴉片煙膏的專賣許可，使得雜貨店的生意日益擴大。旺興不但懂得守成，更懂得創業；他一方面經商，另一方面向日本銀行貸款投資土地買賣；購買土地之後，再轉租給佃農，並以佃租償還銀行的貸款和利息。如此循環下來，累積了家族大批的土地資產，旺興也因此名列台灣大地主之林。

張福興兄弟五人，依長幼之序為：旺興、財興、登興、順興、福興，五人合力擔當之事務常以「五興」署名，例如一九二九年頭份褒忠祠（又名義民廟，建於1886年，為頭份地區香火鼎盛之信仰中心）舉行慶成福醮，兄弟五人一起擔任「天師

註2：張彩湘，〈我父親張福興的生平〉，《台北文物》，第4卷第2期，台北，1955年，頁72。

註3：同註1，頁46。

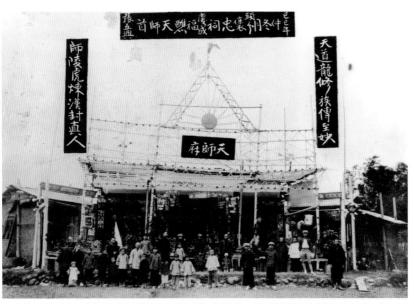

▲ 頭份褒忠祠（義民廟）舉行己巳年慶成福醮，張福興與兄長五人共任「天師首」，合署「張五興」（1929年）。（圖片提供：張武男）

首」，便合署爲「張五興」。

　　一九一○年至一九二○年間，爲「從盛」事業擴展最迅速的時期。一九一○年後，「從盛」將經商和投資土地的資金轉投到製糖事業，分別於東興庄（今永和市）、九份寮、北坑、沙坑四處設立糖廠，從事黑糖的生產。除了內銷台灣，更外銷至日本，由日本帝國製糖株氏會社收購銷售。一九一五年，旺興受新竹廳長高山仰推薦，受佩紳章，名列《台灣列紳傳》；張家也因爲如此，成了頭份地區受人敬仰的家族。

【私塾書室學習漢文】

　　教育對於一個人的個性以及興趣的發展，有著深遠的影

響。而生在這個動盪不安，政權更迭的年代，張福興也有著和別人不一樣的教育背景。因為家中經濟寬裕，使他有追求知識的機會，實屬幸運。晚清時期儒家教育的薰陶，讓他保有古典文化的承傳；而日本殖民時期，現代化的新式教育引領他進入另一片天地，使他找到一生的志業。

張福興的父親雖然以經商起家，卻非常注重小孩的教育；張家的五個兄弟，從小便進入當地的私塾唸書，這些私塾在當時稱作「書室」，例如玉峰書室、儲珍書室，由當地具有名望的讀書人主持，教學的內容多為儒家漢學和古書詩詞。

張福興六歲時和四兄順興一起進入頭份當地的私塾「儲珍書室」學習漢文，教書的陳維藻[4]先生是個有功名的書生。儲珍書室位於今苗栗縣頭份鎮，為乾隆時期來台的嘉應州儒生陳貞源所設立的家塾，經過陳貞源的兒子陳昌期，到第三代的陳維藻時，改名為「珊瑚書院」。在這裡，張福興開始了他六年的漢文學習，這也是他唯一接觸到傳統儒家教育的機會。

十九世紀是一個列強崛起的年代，此時的清朝卻是積弱不振，任憑歐美各國的利益剝削和領土掠奪，而鄰近的日本，在明治維新後國力強大，對於地大物博的中國更是蠢蠢欲動。先有同治十三年（1874年）的牡丹社事件，再來是一八九四年的朝鮮東學黨事件，造成中日關係緊張，終於在一八九四年八月爆發「甲午戰爭」，然而當時的清朝根本無法和國力強大、軍備先進的日本抗衡，因而戰敗，在一八九五年簽下馬關條約，將台灣割讓給日本，自此台灣開始五十年之久的殖民國命運。

註4：陳維藻（1857-1932），號華汀，譜名慶祥，苗栗頭份地方人士，曾通過清廷府試、院試等科舉考試，為頭份地方設塾教授漢文之儒士。

時年僅八歲的張福興，就此開始接受完全不同以往的日本教育。

【公學校奠定日語基礎】

日本人統治台灣後，效法明治維新後的日本本島，全面實行現代化的新式殖民教育，設立高等、中等、初等各級學校，並從日本聘請師資來台任教。一八九九年二月，頭份公學校成立，為一八九八年台灣公學校令頒布後首批設立的公學校之一；當時由日本校長原田吉太郎主持開校，地方士紳林台[5]受聘為學務委員，任教的老師有饒鑑麟[6]、陳維芹[7]、陳維藻以及日本人仲田朝由等。之後學校的日籍教員逐漸增加，到一九〇三年時，陸續有美和元一、吉川榮三、永田和五郎、安積廣、綾部四郎妻、東恩納盛亮等多位教師來台任教。

六年制公學校，是以對台人子弟施以修身的道德教育與涵養日本人精神的國語（日語）教育為主，而「小學校」則是台灣總督府為在台日本人兒童所設立的初等教育機構。公學校的教學科目與小學校相近，但版本不同，小學校採日本國內版，而公學校之版本是由台灣總督府另行編纂。一八九九年頭份公學校成立並募集學生，張福興和四兄順興一同進入補科就讀，從此開始了他日語教育的基礎。

在頭份公學校學習的四年當中，燃起張福興想要追求更多知識的慾望。一九〇三年，修完公學校課程後，為了更進一步的學習，他參加了新竹廳（即今新竹縣）國語學校「師範部乙

註5：林台，頭份庄筆鋒書室開設人。

註6：饒鑑麟，十七年漢文修業經歷，新竹國語傳習所甲科修業完畢。

註7：陳維芹，儲珍書室教讀先生。

科及國語部生徒入學試驗」，並獲得錄取。當年報考的台籍學生一共兩百四十名，而張福興的戶籍頭份隸屬新竹廳，該廳報考者一共三十五名；入學測試的科目有國語（當時國語為日文）、算數、漢文三科；最後，新竹廳一共考取師範部乙科四名，國語部一名，而張福興便是其之一。在如此狹隘、競爭的入學門檻下，他的表現可謂相當優秀。

【國語學校接觸音樂教育】

一九○三年，對張福興而言，是他人生經歷一個重要的年頭。公學校畢業後，他考取了當時台灣人所能就讀的最高學府──台灣總督府國語學校，就讀師範部。

日本在接收台灣之後，於一八九五年設立台灣總督府，為當時代表日本官方的最高權力機關，下面分設有民政、軍務二局。其中民政局下又分總務、內務、殖產、財政、法務、學務、通信七個部門。而主管學校教育的業務，便是隸屬民政局下的學務部，民政局在台灣所設立的學校，一律採行西式教育。

一八九五年台灣總督府將學務部設在台北芝山岩，並且建立第一所「國語傳習所」，為日本統治台灣以後建立的第一個近代教育機關，從此芝山岩就成為總督府所謂的「全台教育發祥地」。在這裡曾發生過一段故事，一八九五年台灣總督府學務部長伊澤修二在台北士林芝山岩設立台灣第一所「國語傳習所」。隔年開春時期，伊澤修二因故返回日本，留守之學務部

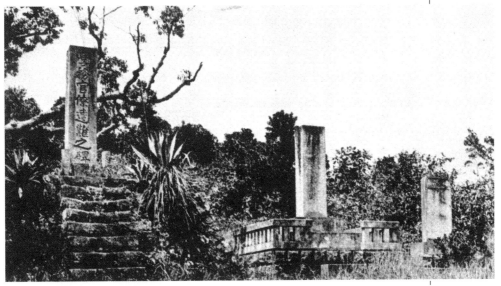

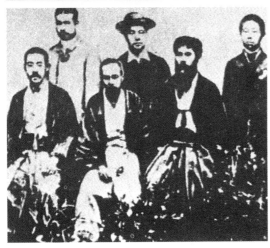

▲ 芝山岩事件中六位學務官遇害後，日本當局於芝山岩附近建立的紀念碑。

◀ 芝山岩事件中遇害的六位日籍學務官。

部員楫取道明、關口長太郎、中島長吉、桂金太郎、井原順之助、平井數馬六人遭抗日份子襲擊而死，稱為「芝山岩事件」，日本政府將遇害的六位部員封為「六氏先生」，合葬於芝山岩。

　　台灣總督府於一八九九年頒佈的「師範學校規則」中，對

於師資的培育，有著詳細的說明，其中規定師範學校以培養「國語傳習所」和「公學校」的台籍教師為主，而音樂也被列入課程中的一科。在當時的音樂教育方面，可分為普通音樂教育與師範音樂教育兩部分：普通音樂教育包括初等的小學校與公學校以及高等的中學校、女學校和高等學校，在音樂教學內容方面，以唱歌為主，到了高年級才教授西洋樂理常識；師範音樂教育方面，其教學的內容則遠超過普通音樂課的範圍。

在學校當局大力提倡音樂、美術、手工、體育、美工等藝能科之下，一方面聘請專業老師指導，另一方面鼓勵學生參加課餘的藝能活動，更公費贊助表現優異者赴日深造；張福興就是當時第一批公費留日的台灣學生之一。為了更進一步的推廣音樂的風氣，國語學校自一九〇四年起，更每年舉辦音樂會，並且組織七十餘人的管絃樂團，每兩年舉行例行公演。

當時全台灣的師範學校，成為除了赴日留學的可能外，最適合學習西式音樂的地方。而三所師範學校當中（台北、台中、台南），無論在師資或是學生程度上，台北師範學校可說是表現最優異的，教師方面，有日本的高橋二三四、一條愼三郎和高黎寬之助；學生方面則有張福興和柯丁丑。聚集最多專業音樂人士的師範學校，可謂西式新音樂發展的搖籃以及重鎮。

西方音樂早期隨著傳教士的足跡，零星的在台灣各地傳開，但是真正有系統、有方法的介紹西方音樂，甚至培育台灣本土的音樂人才，卻是日本人，他們的耕耘和努力，使西式音

樂漸漸地在台灣這片土地上，萌芽、成長、開花。

　　進入國語學校就讀後，張福興選修的科目有修身、國語、漢文、歷史地理、數學、物理化學、博物、習字畫圖、唱歌、體操等十一項；這些課程，以現代的眼光來看，可謂德、智、體、群、美五育並重。雖然在日本人的統治下，台灣人過的是二等國民的生活，但是為了推行「皇民」政策，企圖在文化以及語言上同化台灣人，所以在教育上特別用心，如此也讓當時

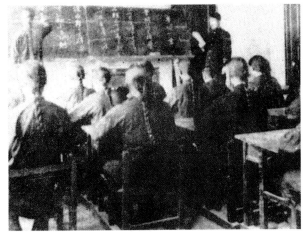

▶ 國語學校男生上課情形，初期學生都還留辮髮穿清代衣服。

▼ 國語學校全景，位於現今公園路與愛國東路口，後改稱台北師範學校，今之台北市立師範學院。

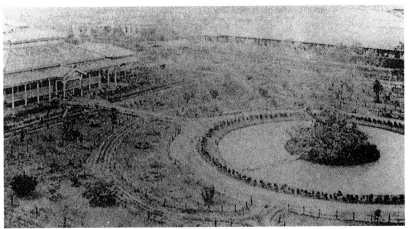

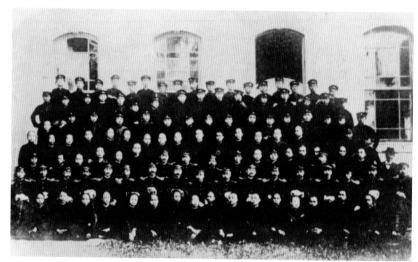

▲ 國語學校師範部乙科畢業生全體合影（1906年3月）。第四排左起第二位為張福興。

高等、專業的音樂學校，想要深入學習音樂的學生，只有前往日本留學一途。

由於張福興在校音樂成績優異，國語學校校長田中敬一特請總督府同意，計畫派遣他前往東京深造。一九〇六年，原本張福興應該自國語學校師範部乙科畢業，但校方希望他前往日本繼續深造，並期許將在音樂上有所成就，所以將其學籍編入國語部第四學年；總督府也同意田中校長之請，由國語學校撥出學費，讓張福興以「官費生」的身份前往東京留學，成為台灣人前往日本留學攻讀音樂的第一人。

臨行之前，他甚至毅然改裝，剪去自清朝以來蓄留的長辮。縱使家中的母親和新婚之妻有萬般的不捨，但是此時背負著留學深造使命的張福興，被眼前這片光明的未來深深吸引

著，使他忘卻了離鄉背井的憂傷，取而代之的是滿懷的興奮與期待。

　　初次來到東京的張福興，並沒有太多時間遊覽和熟悉這個陌生的城市。為了準備即將來臨的秋季東京音樂學校入學考試，他先進入一之橋之東京音樂學校分教場修課，並於暑假期間二度前往東京參加東京音樂學校的講習。雖然才歷經短短數個月的準備，於秋天入學考試中，他竟以優異的成績通過，從一百二十五名考生中脫穎而出，成為二十五名合格者之一。

　　東京音樂學校的前身為日本文部省內之音樂調查研究單位「音樂曲調掛」，於一八八七年改制為「東京音樂學校」；由於校址位於東京上野公園內，故又稱上野音樂學校，戰後與東京美術學校合併，成為現今之東京藝術大學。一九〇六的九月十一日，張福興正式登記進入東京音樂學校預科就讀，並且僑居在東京下谷區藤澤子家中，每日欣然就學。當時他在預科所修習的科目有倫理、唱歌、鋼琴、樂典、國語、英語、體操以及漢文，這些科目皆屬於基礎課程，對於在國語學校受過四年教育的張福興並不算太困難，唯獨英語這一科完全陌生的西方語言，令他感到特別的吃力；[9]在音樂方面，好學的他，除了白天學校的課程之外，下課後則至該校教授赤川虎太郎的家中做課外補強，孜孜不倦，可見一斑。

【風琴與小提琴的學習】

　　經過預科一年的修業，於一九〇七年四月一日，張福興進

註9：張彩湘，〈我父親張福興的生平〉，《台北文物》，第4卷第2期，頁72。

入東京音樂學校本科器樂部就讀，主修大風琴，是為一年級生。以現代的觀點看來，大風琴不但體積龐大，也不普遍，價錢更是昂貴，而張福興選擇此樂器作為主修實屬特例。管風琴（Organ）原為西方教會儀式進行中使用的樂器，而當時日本音樂學校學生所修習之「大風琴」樂器，已不同於教會中所使用的管風琴，是為了適合教育使用之目的，體積、型制已經比一般教會管風琴要小許多，但彈奏時仍須由人在一旁協助送風，才能發出聲響的樂器。張福興在校學習「大風琴」，其技巧已能勝任教堂「管風琴」之演奏。

另一種一般中小學教育歌唱課所使用的小風琴，型式精簡，彈奏者僅需以雙腳踩動踏板，鼓風送入風箱，即可導引鍵盤震動簧片，發出聲響，較似現代鋼琴的縮版。其實在西樂剛引入日本的初期，「小風琴」的價格較鋼琴便宜，加上相異於教堂中需要靠人工協助送風的大型管風琴，因此

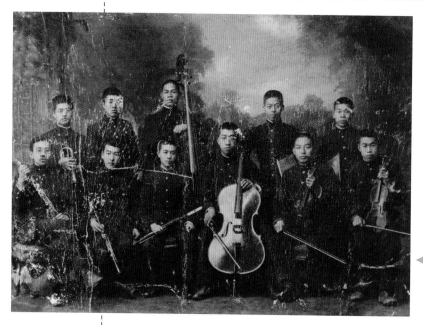

▲ 張福興（後排右一）在東京音樂學校本科就讀時與器樂部同學合影。（圖片提供：張武男）

廣受各地學校採用，成為普遍的教育樂器。[10]

　　在東京音樂學校本科器樂部學習，並不是一件輕鬆的事情。如和預科的課程比較起來，在音樂方面，明顯的加重許多；除了體操、倫理、外語（英語）之外，還加上合唱、和聲學、歌文、音樂史、音響學等音樂專業的科目；升上三年級時，甚至還要加修曲式學以及作曲二門，據張福興日後回憶，此二門科目，令他倍感困難。[11]在本科器樂部學習的三年中，以第三年為最重要的一年，因為當時他主修管風琴，師事於該校的音樂教授島崎赤太郎。島崎赤太郎曾留學於德國萊比錫音樂學院，為日本當時著名的管風琴演奏者、音樂教育家和理論家；拜師於名門之下，想必對年輕的張福興留下了不可磨滅的深遠影響。除了在管風琴方面的進步，這一年，應台灣總督府國語學校的要求，他還兼修對未來音樂教育有所裨益的樂器小提琴；也許是老天爺疼惜他的多才多藝吧！這個另外多學的小提琴，竟然成為他未來舞台演出的主要樂器。

註10：同註8，頁97-98。

註11：同註2。

◀ 在日本製造的風琴，目前收藏在台南長榮中學校史館（約1880年）。

【離鄉背景的艱苦】

　　在家中是人人疼愛的么

時代的共鳴

　　島崎赤太郎（1874-1933），日本東京都人士。島崎於一八九三年畢業於東京音樂學校專修科，一九〇一年奉文部省命，赴德國萊比錫音樂學院修習管風琴與音樂理論。一九〇二年歸國，出任東京音樂學校教授，為日本當時著名的管風琴演奏者、音樂教育家和理論家。

▲ 張福興之東京音樂學校本科器樂部卒業（畢業）紀錄，張福興之卒業證書字號為第「八六」號（1910年）。

子，但隻身在外，卻凡事得靠自己，因此難免會有一些令人心疼的小故事。當時張福興所練習的管風琴彈奏時需由人工操動送風，才能發出聲音，故經常須購買麵包等禮物，送給幫忙操作的校工。然而官費補助有限，只好利用閒暇之餘抄寫練習所需的樂譜，以彌補經費不足購買樂譜書籍之遺憾。而爲了使演奏樂器的技巧精進，苦練是不二的法則；但終日的練習或高聲歌唱，難免引起屋主或鄰居的不滿，爲此只好頻頻遷居，經常居無定所。

　　一九一〇年三月二十五日，張福興自東京音樂學校本科器樂部畢業，同時和其他應屆畢業生在學校奏樂堂舉行畢業演奏會，演出箏、獨唱、合唱、鋼琴獨奏、大風琴獨奏、小提琴獨奏、大提琴獨奏等形式節目共十一組，張福興擔任第九組之大

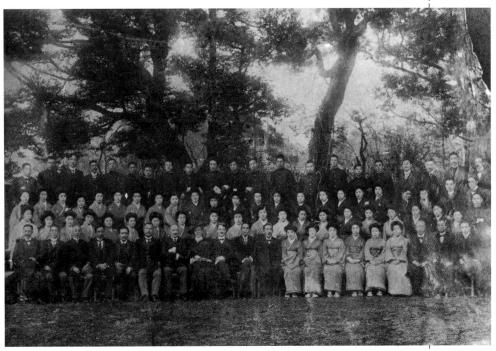

▲ 張福興（第四排右起第六人）畢業於東京音樂學校時，與本科同學、師長合影
（1910年3月）。（圖片提供：張武男）

風琴獨奏，演出後極受師長、來賓之讚美，因而校方有意選派
他前往德國繼續進修，但此議卻不為家族同意而作罷，成為生
平憾事之一。

　　在東京音樂學校的修業，對一個從外地來的年輕人，肯定
是十分的艱辛。但是毫無置疑的，它提供張福興一套完整的音
樂教育和一個全然不同的視野；啟發了他的潛力，更激發了他
對音樂的執著與熱忱，成為他日後作為一位全方位音樂家的雄
厚資本，真可謂「若非一番寒徹骨，焉得梅花撲鼻香」！

披荊斬棘樂風開

　　一九一〇年從東京音樂學校畢業之後，同年四月十六日，張福興獲日本政府文部省頒發「師範學校高等女學校音樂科中學校唱歌科教員免許狀」，也就是師範學校與高等女學校音樂科暨中學校唱歌科教員合格證書，意謂張福興回台之後將可以正式展開教職生涯，開始人生另一階段的旅程。

【投入音樂教育工作】

　　歸台之年，張福興二十三歲，還是個初出茅廬的年紀，卻已經開始在國語學校擔任音樂科助教授，前後長達十六年。依國語學校官制，該校正式編制的職員有校長、教授、副教授、教諭、副教諭、舍監、書記等；助教授為判任官（如今之委任），在國語學校除了擔任課程的教授工作，還須協助校內教授的教學。國語學校在一九一九年改制為台北師範學校，張福興除了在一九二四年曾短暫在基隆高等女學校兼任音樂科囑託外，一直在母校任職到一九二六年止。

　　一九一二年十月，國語學校校友以「國語學校出身者，無一定聯絡機關，有失世界文明團結之義」為由，倡議發起「國譽懇親會」，張福興和其他國語學校出身之台籍人士共二十五人擔任發起人，並在同月二十七日在台北大稻埕江山樓[2]旗亭

▲ 國語學校校長本莊太一郎致台灣總督
佐久間左馬太,聘張福興為助教授之
府內申書(1910年5月)。

▲ 台灣總督府委任張福興擔任國語學校
助教授之辭令案(1910年5月)。

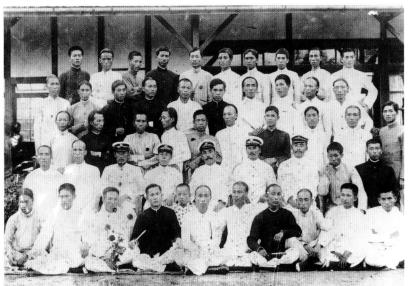

▲ 張福興(第二排左四)學成返台擔任國語學校助教授時,與同校教師及畢業學
生合影(1910年代初期)。(圖片提供:張武男)

註1:囑託,日治時期學
校教職稱謂之一,
係由校方約聘,不
具正式官職之教
員。

註2:江山樓於1917年由
商人吳江水獨資興
建而成,一度是台
北最大的酒樓,出
入多為政商文人。

▲ 「江山樓」一度曾是台北最大的酒樓。

◀ 日治時期台北著名酒樓「江山樓」廣告。

▼ 張福興參加在台北市大稻埕江山樓旗亭舉行之「國師同窗會」。（圖片提供：張武男）

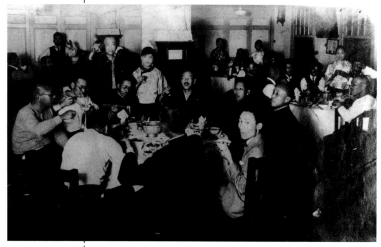

召開校友大會，並宣達該會「撫今追昔，述在校當時狀況及畢業後之經驗談」為旨趣，每年召開一次懇親大會。[3]

一九一九年國語學校改制為台北師範學校後，該會名由原「台灣總督府國語學校及台北師範學校本島人出身同窗懇親會」中，取「國師同窗會」五字為代稱，該校關係者（校友、師長）皆為會員。

身為師範學校第一位台籍音樂教師，張福興在當時台灣社

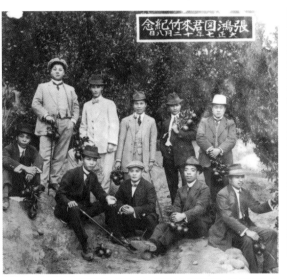

▲ 張福興（左一）與友人張鴻圖（圖中後排啣煙斗者）等人在新竹郊遊（1918年12月8日）。（圖片提供：張武男）

▲ 張福興（左一）與友人張鴻圖（右一）等人在新竹郊遊野宴（1918年12月8日）。（圖片提供：張武男）

會自然具有舉足輕重的地位。《台灣日日新報》[4]曾刊載記者異史氏訪問張福興的報導，從內容中可以窺見張福興的音樂哲學觀，以及他對東西方社會音樂價值的評比：[5]

　　吾人稟乾坤之靈氣。具微妙之感覺。察萬有之聲音。因七情之動作。發而為歌。因循沿革。以至今日。其始也由簡單而入複雜。由淺薄而趨高尚。陽而為律。陰而為呂。有變有正。有消有長。有剛有柔。有清有濁。其於樂器也亦然。稽古今萬國。形狀稱號各殊。而系統旨趣若一。支那傳黃帝使伶倫斷嶰谷竹聽鳳凰鳴。制黃鐘之宮十二筒。或云印度釋迦則當以八尺感化人。西洋各國。大體樂器之創。創自笛始。夫笛尺八及黃鐘十二筒皆竹類也。是知竹筒為東西洋樂器應用之鼻祖。其次為絃。即琴瑟琵琶

註3：孫芝君，〈張福興先生年譜〉，《張福興——近代第一位音樂家》，台北市，時報文化，2000年，頁128。

註4：《台灣日日新報》是日治時期台灣發行量最大、延續時間最長的報紙，和《台南新報》、《台灣新聞》並列為日治時期台灣三大報。

註5：同註3，頁102。

之類。西洋人使用之『抹么綸』（小提琴）是已。原樂之物其始不過如農工魚樵田野謳歌之類。逐漸與社會宇宙進化。其中有應用為儀式者。有應用為軍隊者。寫愁人之無奈。發牢騷於不平。激昂頓挫。清曠悠遠。其妙豈可勝言哉。雖然社會之進化。音樂亦因之而進化。社會之退步。音樂亦因之而退步。昔季札觀樂知所論斷矣。鄭衛之聲。如其俗如其俗。故我臺歌謠樂界。

▶ 張福興擔任國語學校音樂科助教授時攝影（1910年）。（圖片提供：張武男）

▼ 張福興（前排右起第七人）在國語學校畢業生送別會中，著文官盛裝與畢業學生合影（1912年3月10日）。（圖片提供：張武男）

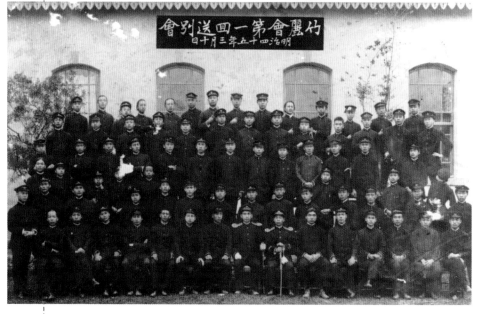

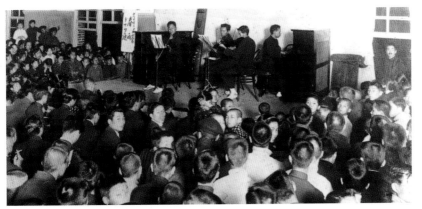

▲ 張福興在師範學校雨天體操場（室內）舉行之校內學生音樂會中，為學生之絃樂三重奏擔任鋼琴伴奏。（圖片提供：張武男）

殊不堪問。蛙鳴蟬噪。聒聒然不堪入耳。其為桑間濮上男女相悅好歌詞。

　　姑無容深責。第以中流人士所用之三絃月琴胡弓簫箏哓勤琵琶之類。亦皆不足觀。間有上流人士矯然拔俗。揮五絃之琴。彈二十五絃之瑟。亦皆謹記前人遺曲。無一能自奮為雄。研窮底蘊。發裏情與妙指者。嗚呼是蓋非社會之幸福也。西洋人無論屠沽走卒。賣菜廝養。皆具有音樂常識。家庭至少。亦必置風琴或洋琴壹臺。間暇之際。家長率子女唱讚美歌。或合奏。或單唱。其於精神上之快樂。無形的之向上。不待問矣。……

　　除了在課堂上教導學生音樂課程，課餘時間張福興還組織、訓練樂隊，指導學生學習樂器。原本張福興在東京音樂學校主修的是大風琴，但回來台灣之後因為大風琴造價昂貴，不容易推廣，因此改以價格較為便宜的小提琴作為普及、推廣音樂的樂器，希望能讓對音樂有興趣的學生都能夠學習小提琴。

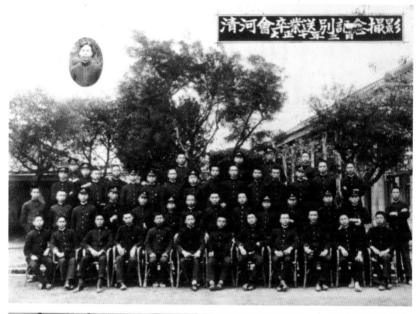

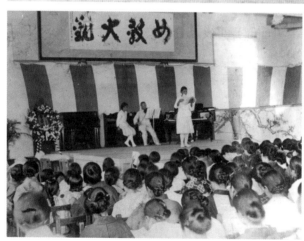

▲ 台北師範學校舉行畢業生送別紀念會（1921年3月）。（圖片提供：張武男）

◀ 張福興（中）在台北州立第一高等女學校「創校二十二週年紀念音樂會」中，以小提琴為該校學生獨唱伴奏。（圖片提供：張武男）

【重返東京任高砂寮長】

一九二六年張福興辭去師範學校教職，前往日本東京。一九二七年由東京歸台後不久，又接受台北第一高等女學校的聘

▲ 張福興自填之師範學校教職履歷書（1926年）。

請，擔任該校音樂科囑託，前後共任教六年。直到一九三二年
受總督府文教局委託，前往日本擔任東京高砂寮寮長職務，才
正式離開學校教職。從一九一〇年開始在國語學校任教，到一
九三二年到東京高砂寮任職，張福興在學校的教育工作長達二
十二年。

　　高砂寮是日治時期台灣總督府委託日本東洋協會於東京東
洋協會專門學校內所設，專門為「保護指導監督」台灣留學生
之宿舍。一九二三年九月日本關東大地震，台島居民捐資賑
災，總督府遂於一九二四年在東京小石川區茗荷谷町興建「新
高砂寮舍」；一九二五年完工之後，文教局卻因故遲遲未能啓
用新寮，引起台灣留學生間之爭議；至一九二七年，高砂寮決
定改以學租財團方式經營，募集寮生並啓用新寮，紛爭才告平

▲ 張福興辭台灣總督府台北師範學校教諭之上奏案與辭令案（1926年10月）。

◀ 張福興辭台北師範學校教諭，台北州知事吉岡荒造致台灣總督府上山滿之進內申書（1926年10月）。

息。到了一九二八年，寮生因為廚房之食料、食具常有不潔狀況，向寮方陳情改善未果，反而引起寮生與寮長之間劇烈衝突；一九三〇年十一月，寮生以集體罷食退寮向寮方表示抗議，高砂寮因而再度關閉。[6]

註6：同註3，頁152。

▲ 張福興辭台北師範學校教諭之台灣總督府致內閣總理大臣彙申案（1926年10月）。

▶ 張福興時年三十八歲，於台北師範學校退職前（1926年）。（圖片提供：張武男）

　　罷食事件之後，高砂寮的經營引發各界檢討改革之聲浪，為平息風波並解決問題，總督府文教局在一九三一年八月召開「高砂寮問題懇談會」，廣徵台島人士意見，並物色適當新寮長人選。一九三二年春，總督府以張福興為人圓滿，且能瞭解新時代精神為由，委託他擔任事件後之首任寮長，重新經營高砂寮。張福興接受委託，並在一月二十一日對全台發出「趣旨書」，公佈二月開寮之寮生募集注意事項；對於經營方針，張福興擬採自治主義，尊重寮生意見，如自修、膳食皆設

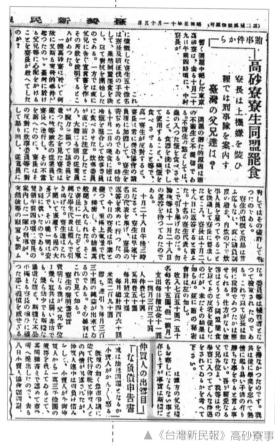
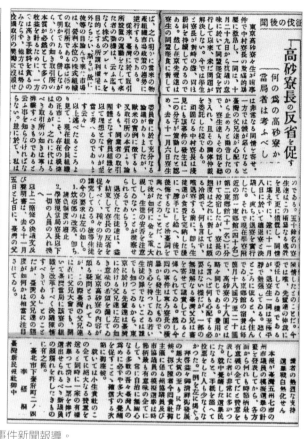

▲《台灣新民報》高砂寮事件新聞報導。

置自治委員自理，晚間亦將聘請國（日）語、漢、英、數等科教員，以增加學生之知性，並特別指導寮生音樂方面的素養，計畫組織管絃樂，陶冶寮生之情操。[7]

　　同年二月中旬，張福興搭乘蓬萊丸前往東京，著手高砂寮之開寮事務。高砂寮長其實就如同宿舍舍監的工作，在東京高砂寮長期間，張福興對寮生的照顧指導、宿舍之修繕改進等等事務，皆盡心盡力，戮力經營。然而，因為個人健康因素，以

及在台灣尚有在學子女需要照顧為由，張福興於一九三三年初向總督府文教局請辭高砂寮長一職，返回台灣。

籌辦音樂學校是潛藏在張福興內心深處的理想。在留學東京的時候，張福興曾和當時在日本的孫文有所接觸、交往，後來孫文曾鼓勵他到廣東辦一所音樂學校。為此，張福興曾利用暑假期間前往中國大陸實地探訪，但在一次乘船途經香港時遭逢海盜洗劫，還好當時在香港有學生幫忙，協助他返回台灣。從此他再也沒有去中國大陸，但籌辦音樂學校的事，卻始終不曾放棄。[8]

一九三三年，張福興辭去東京高砂寮長職務之後，回到台灣，此時，他對籌辦音樂學校的態度轉為積極，考慮將當時台

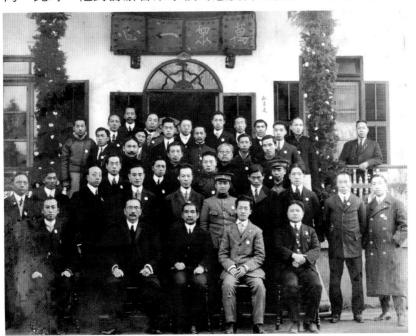

▲ 孫文（第一排中坐者）在南京臨時大總統府前攝影（1911年3月）。

註7：同註3，頁153。

註8：孫芝君，〈宋張慶妹女士訪談紀錄〉，《近代台灣第一位音樂家張福興——田野訪問紀錄》，台北，白鷺鷥文教基金會，未刊稿，1999年，頁2。

註9：「美音會」是一個以普及並獎勵歌舞音樂，兼慰問在台生活感覺寂寥之日本人士為目的之音樂組織。

北的神學院改為音樂專科學校。為了籌募建校經費，他毅然決然地離開十六年的教職生涯，前往日本東京中野一帶從事肉類罐頭生意，可是不到一年半的時間即告失敗，原因可能是當時台灣方面的資金週轉不靈。從商失敗的張福興，內心異常苦悶，又接到家鄉長兄催促回台之信，只好結束在東京的事業，束裝回台，從此絕口不提生意之事；而創辦一所音樂學校的理想，終究成為他心中一個永遠無法實現的美夢。

【積極參與社會音樂活動】

張福興自東京學成歸台之後，除了在學校從事教育工作之外，也逐漸獲得各公、私立組織團體邀請參加音樂會演出，如一九一五年六月十九、二十日始政紀念音樂會中，張福興表演小提琴獨奏，又與擔任鋼琴的一條慎三郎合奏韋伯（Carl Maira von Weber, 1786-1826）小提琴奏鳴曲；一九一六年台北美音會[9]在榮座舉行第一回演奏會，張福興不僅和柯丁丑、一條慎三郎演出男聲三部合唱，又在絃樂四重奏中擔任第一小提琴，與柯丁丑（第二小提琴）、村上鬼次郎（中提琴）、一條慎三郎（大提琴）

時代的共鳴

「榮座」於一九〇二年十月在台北西門街外成立，為日人出資建設之專業日式歐化劇場，約可容納七百四十人，為當時台灣最先進豪華的戲館。一九二七年九月榮座改名為「共樂座」，一九三〇年該館由台灣劇場會社接手經營，再度回復「榮座」舊名，戰後原址改為「萬國戲院」。

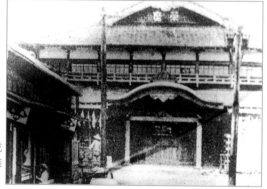

▶「榮座」在台北西門街外成立，是當時台灣最先進豪華的戲館（1902年10月）。

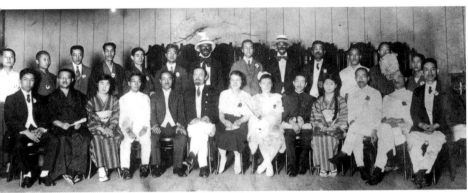

▲ 張福興（前排左四）與日籍官員及駐台外籍人士合影。（圖片提供：張武男）

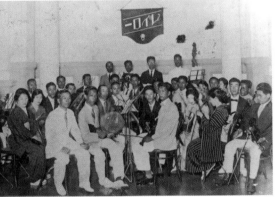

▲ 張福興（左起第三人，著淺色衣服，持指揮棒者）指揮玲瓏會成員在台北醫專講堂演出絃樂合奏（1922年5月20日）。（圖片提供：張武男）

▶ 刊登在《台灣日日新報》中之〈美音會素描〉（1916年9月26日）。圖中上方中間之男聲三重倡，左為張福興（高音）、中間戴眼鏡者為國語學校音樂教師柯丁丑（中音）、右蓄髭者為同校音樂教師一條慎三郎（低音）。

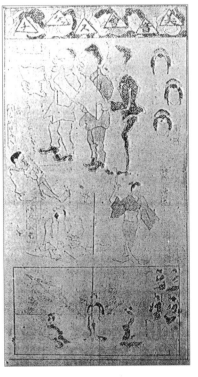

聯手演出；一九二一年十一月二十六日，艋舺共勵會在艋舺第一公學校講堂舉行音樂會，由張福興與同校音樂教師橫田三郎、一條慎三郎等人共同籌劃；

時代的共鳴

柯丁丑（1989 -1973），嘉義廳鹽水港人（今台南縣鹽水鎮）。一九一一年畢業於國語學校師範部乙科，同年獲台灣總督府公費資助，赴東京音樂學校就讀，一九一五年三月畢業於該校甲種師範科，回台後歷任國語學校音樂科教務囑託、助教授等職。一九一九年辭卸教職後再度前往東京，並就讀於上智大學文學科選科。一九二二年退學前往中國，在中國改名為柯政和。在北京的柯政和除了在北京師範大學音樂系任教外，還編寫了大量的中小學音樂教材、音樂理論書籍與樂譜，終身致力音樂教育的普及工作。

註10：由成立於1915年
　　　的「蛇木藝術同
　　　好會」所主辦的
　　　音樂活動，是為
　　　台北一以研究台
　　　灣藝術本貌為目
　　　的的民間團體。

註11：同註3，頁100-
　　　145。

註12：同註3，頁100-
　　　145。

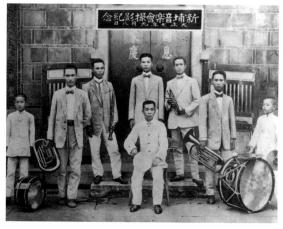

▲ 張福興（中坐者）蒞臨新竹「新埔音興會」，與該會
　會員合影（1918年9月8日）。（圖片提供：張武男）

此外還有蛇木音樂會[10]、各式慈善音樂會……等，張福興可說是一九一〇年代台北樂壇演出最為頻繁的音樂家之一。[11]

除了活躍在舞台表演，張福興也積極參與各項社會音樂活動。一九一六年二月「台灣音樂會」在台北成立，其宗旨在普及並提昇台灣社會音樂與教育音樂之水準，張福興擔任該會之講師，開設課程分為「普通教授」與「教育音樂教授」兩種，指導科目則有鋼琴、小提琴、風琴、曼陀林及唱歌等，同時擔任該會講師的還有一條愼三郎、長谷部已津次郎、柯丁丑、高橋二三四、喜多重次郎等人。「玲瓏會」是張福興和其私塾弟子在一九二〇年所組成之業餘愛樂團體，成員約有數十人，主要是當時台北醫專、台北師範學校和愛好音樂之社會人士，每晚聚集在張福興艋舺家中二樓練習，曾分別在一九二三年、一九二五年在台北醫專講堂舉行發表會。[12]

一九三四年六月，在東京的台籍留學生組成「台灣鄉土訪問音樂團」，利用暑假期間回台巡迴演奏，張福興應邀參加在

時代的共鳴

「艋舺共勵會」為艋舺公學校畢業校友及校關係者組成之團體，勉以「同窗共勵」之意，取名「共勵會」。艋舺共勵會成立之後，以其優渥之政商資源，發展成為台北地區深具影響力之社團，對音樂活動的推展尤其熱心。一九三一年台北第二師範學校音樂囑託李金土倡議舉行「台島洋樂競演大會」，即由該會出面舉辦。

台灣新民報社舉行之「台灣鄉土訪問音樂團」座談會，討論台灣音樂如何向上進步之問題，與會者還有訪問團領隊楊肇嘉、成員陳泗治、江文也、林澄沐、翁榮茂、林進生、高慈美、林秋錦、柯明珠，台北第一師範學校教師一條慎三郎、台北第二師範學校教師李金土、教諭高梨寬之助，台北放送協會音樂部長立石成孚……等樂界人士。張福興在會中提出對台灣音樂的改造意見：

「……我們現在大多已被西洋音樂同化，想法也都西化，如何將其與台灣音樂融合，我想唯一方法便是把台灣音樂、西洋音樂和日本音樂合而為一。單靠台灣音樂是無法成為出色音樂的，例如南北管音樂音色單調、千篇一律，怎麼也不會進步，如加一點西洋、日本音樂加以改善，不知該有多好……。我們現在的問題是音樂太過於西化，我想創造出有西洋風味的台灣音樂……希望諸先進音樂家們能對台灣音樂有所醒思，將台灣的氣氛發揮出來……。我非常希望大家帶頭做起，創作、演奏出優良模範的樂曲……。」

二十世紀初的台北樂壇，由張福興活躍的程度，可看出他在台灣樂界的地位與影響力相當深厚。

【採集台灣原住民音樂】

張福興對台灣原住民音樂的關注，可以追溯到一九一九年他被派到花蓮擔任音樂講習會講師時開始。那段期間他常利用假日深入各原住民社區巡迴演出，聆聽他拉奏小提琴的原住民

時代的共鳴

一條慎三郎，原名宮島慎三郎，生於一八七〇年，約卒於一九四五年，日本信州長野縣平民。東京上野音樂學校肄業，後通過文部省檢定，取得尋常師範學校音樂教師資格；一條擅長雅樂（日本傳統音樂之一）與西樂。一九一一年來台，歷任國語學校音樂科助教授、台北師範學校音樂教諭、台北第一師範學校音樂囑託等職，在台從事音樂教育工作長達三十五年，屬日治時期台灣西樂界代表人物。

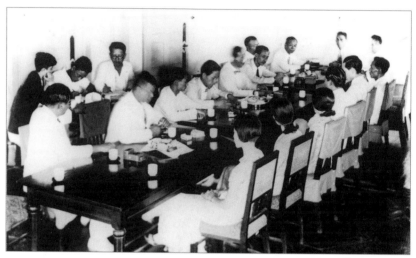

▲ 張福興參加在「台灣新民報社」舉辦之「台灣鄉土訪問音樂團」座談會，與訪問團成員、樂界人士共同討論台灣音樂推展與提昇問題（1934年8月12日）。

▼ 《台灣新民報》刊載張福興在「台灣鄉土訪問音樂團」座談會中對台灣音樂之改造意見（1934年8月16日）。（圖片提供：吳三連台灣史料基金會）

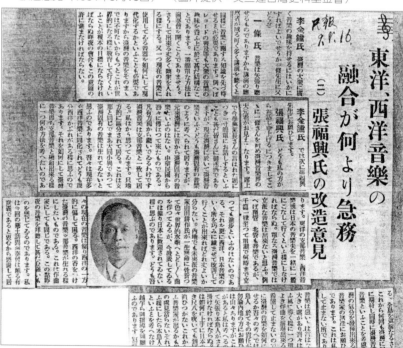

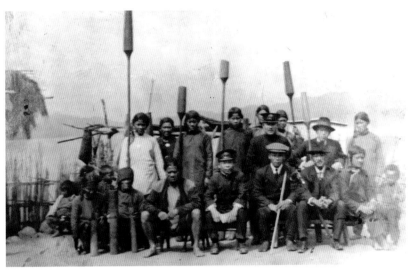

▲ 張福興（第一排中間戴深色盤帽者）在地方官員陪同下，於日月潭水社採集原住民杵音樂曲（1922年2至3月間）。（圖片提供：張武男）

◀ 持杵之水社原住民。

常被樂音感動而歡喜流淚，他也對原住民天賦的音樂能力驚異不已，因而對原住民音樂產生濃厚的興趣。

　　一九二二年春，張福興受台灣教育會派遣，前往日月潭水社採集原住民的傳統音樂。二月二十五日張福興由台北出發，隨身攜帶一架小型山葉風琴同行，在採集期間，夜宿湖中島一師範學校學生家中，每日往返水社聽取杵音與杵歌，並作樂譜

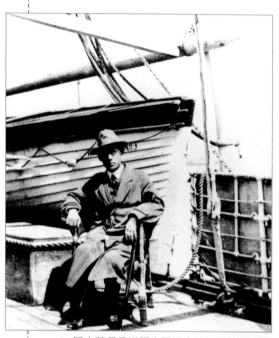

▲ 日本著名音樂學者田邊尚雄為採集原住民
音樂，於來台船上留影（1922年）。

紀錄，採集成果整理成《水社化蕃杵の音と歌謠》一書出版，內容共有十五首，包含十三首歌謠和兩首多聲部杵音器樂曲。杵音是以搗米的木杵敲擊石臼所發出的樂音，隨著杵的長度不同而有高低不同的樂聲。

主辦這次音樂採集的台灣教育會在序文中表示，因為日月潭畔將興建發電廠，住在發電廠預定地的水社原住民將被迫遷移他處，為避免流傳千百年的水社歌謠與杵音成為絕響，故派遣台北師範學校音樂教諭張福興前往調查採集。然而，事隔月餘之後，想要研究台灣「蕃人音樂」的日本宮內省雅樂部講師田邊尚雄造訪台灣，張福興特別前往告知他前去「蕃地」採集音樂時需要注意的種種細節，也許是為了田邊的造訪預作準備，才是台灣教育會臨時派遣張福興前往水社採集原住民音樂的真正原因。[13]

無論如何，張福興這次在水社採集原住民音樂，是本土人士首次從事台灣原住民音樂的採集，可說是台灣音樂史上的重大事件。

時代的共鳴

田邊尚雄，生於一八八三年，卒於一九八四年，著名之日本音樂學者。一九〇七年畢業於東京帝國大學理學部，在進入東大之前，已廣泛學習日本傳統邦樂與西洋音樂的理論與實際技術，其音樂研究範圍包括日本音階、樂器、音樂史……等，同時也是日本比較音樂學、比較樂器學與東洋音樂文化史研究先驅。

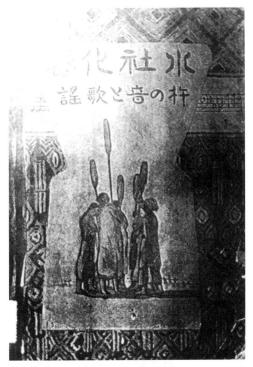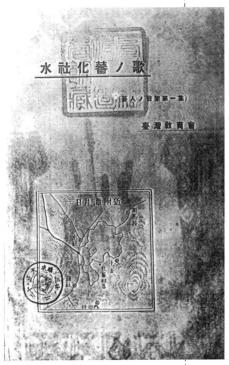

▲ 張福興採集出版之《水社化蕃杵の音と歌謠》之一（1922年）。

【研究台灣民間音樂】

　　曾有某日本學者表示：「台灣因地處熱帶緣故，阻礙其音樂之發展與成育。」張福興頗不以為然，他認為要破除此成見，台灣音樂界必須先要從事台灣音樂之研究不可，並且身體力行，投注心力著手蒐集台灣民間歌謠與童謠。他也致力中國戲曲樂譜翻譯的工作，曾將戲曲《三搜臥龍崗》孔明夫婦反目之曲目譯成西洋五線譜。[14]

　　一九二四年，張福興自費出版台灣民間音樂工尺譜與五線

註13：陳郁秀、孫芝君，
　　　《張福興──近代
　　　第一位音樂家》，
　　　台北市，時報文
　　　化，2000年，頁
　　　53。

註14：同註3，頁136-
　　　137。

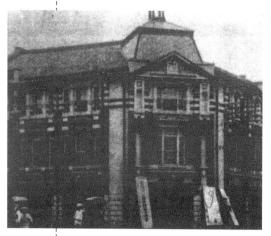

▲ 新高堂書店，是張福興自費出版台灣第一本東西樂對照樂譜《女告狀》的販售處之一。

▶ 張福興自費出版台灣第一本東西樂對照樂譜《女告狀》。

譜對照的樂譜《支那樂東西樂譜對照——女告狀》，內容分為戲文、樂譜解說及樂譜三部分，於台北市上田屋商店、新高堂書店[15]及株式會社宏文社等處販售，被學者譽為「本省第一本工尺譜與五線譜對照的漢族民間樂譜」，原本張福興還想繼續發行續本，可惜因為經濟緣故而未再刊行。

【跨足流行音樂界】

一九三四年在辭去東京高砂寮長職務後，張福興出任日本勝利蓄音器株式會社（勝利唱片公司）首任在台文藝部長。勝利唱片最早是英國留聲機唱片公司（His master's voice），後來與美國Victor公司合作之後，一九二六年在日本設廠，成為日

註15：「新高堂書店」約於1912年創設，經銷教科書、辭典、雜誌等。戰後新高堂原址改為東方出版社。

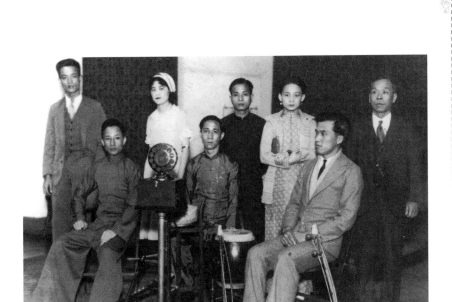

▲ 張福興（右一）率領旗下歌手及樂師在東京勝利會社灌錄流行小曲（1934年左右）。（圖片提供：張武男）

▼ 林屋商店為歡迎勝利唱片公司特派出差員到來，林屋約三十歲的老闆林金土（左一）特召家人與客人在店前合影（1934年）。林屋店前掛滿了勝利公司的宣傳旗幟而顯得熱鬧非凡。

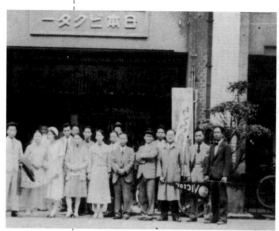

▲ 張福興（右起第六人）擔任勝利唱片公司在台文藝部長期間，與旗下歌手、樂師在東京勝利會社門口與工作人員合影（約1934年）。

▲ 勝利唱片出版的台語新小曲《路滑滑》十吋黑盤（1935年）。顏龍光作詞，張福興編曲，賴碧霞主唱，勝利台灣音樂團伴奏。

本第一家發行古典音樂七十八轉唱片的公司，其規模比古倫美亞唱片公司稍小。

　　他之所以接受此一職務，乃是因為對方以邀請製作台灣音樂唱片的理由，可見他對台灣音樂的持續關注。張福興陸續製作《台灣日月潭杵音及蕃謠》與自己唱的《打獵歌》唱片，這也是勝利唱片出版過唯一的一張台灣原住民的音樂唱片。張福興也譜寫、創作台灣流行歌曲，如《路滑滑》即為其採編的作品，是由南北管轉化而來的歌曲。勝利唱片後來成立的子公司「日東」（Nipp Onph One）專門出版日本國產的唱片，張福興的《女告狀》就是他們發行的。[16]

　　在勝利唱片任職期間，張福興鼓勵旗下樂手創作流行小曲，也經常率歌手赴日灌錄唱片。一九三五年「台灣歌人協會」

時代的共鳴

　　「台灣歌人協會」為日治時期由台語流行樂界之作詞、作曲者與歌手等一同組成之樂人懇親會，以聯絡彼此感情、切磋作品為目的，一九三五年二月十日由陳君玉、廖漢臣二人倡議成立，於三月三十一日舉行成立典禮。後來因會員召募不易，沒有再舉行聚會。

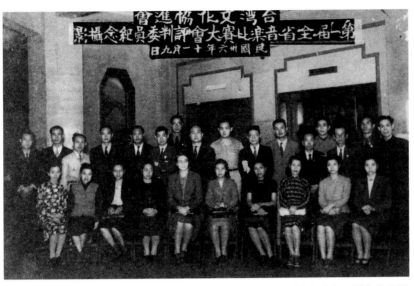

▲ 張福興（後排右起第四人）受邀擔任台灣文化協進會主辦之「第一屆全省音樂比賽大會」評判委員（1947年）。圖中合影者，前排：陳暖玉（右二）、林秋錦（右三）、周遜寬（右五）、德明利（左五）、高錦花（左四）、陳信貞（左三）、高慈美（左一）；後排：張彩湘（右三）、呂泉生（右八）、游彌堅（右九）、陳泗治（左七）、李志傳（左六）、林進生（左六）、李金土（左三）。

於台北市太平町舉行成立典禮，流行樂界五十多人出席，張福興和林清月、詹天馬、陳君玉、廖漢臣、李臨秋……等人共同被推選為該會理監事。

【編寫國民學校音樂課本】

　　一九四六年，台灣文化協進會音樂委員會舉辦初次懇談會，蒞會者有張福興、張彩湘、李志傳、李金土、李君重、林秋錦、林和引、林善德、林我沃、陳泗治、陳暖玉、陳信貞、周遜寬、呂泉生、呂赫若等。之後張福興也參與台灣文化協會在台北市公會堂[17]舉辦「光復週年紀念音樂演奏會」的籌備工

▲ 台北公會堂落成，
作為「始政四十
週年台灣博覽會」
第一展覽場主要
展館（1935年）。

◀ 台北公會堂一樓是
當時為日本人欣
賞歌舞伎演出特
別設計，座位約
二千席。

註16：孫芝君，〈李坤城
　　　訪談紀錄〉，《近
　　　代台灣第一位音樂
　　　家張福興——田野
　　　訪問紀錄》，台
　　　北，白鷺鷥文教基
　　　金會，未刊稿，
　　　1999年，頁1。

註17：今台北市中山堂前
　　　身，建於1936
　　　年，原址為清代的
　　　布政使司衙門，內
　　　有大會堂、小會堂
　　　和餐廳，可容納兩
　　　千人，是日治時期
　　　台北最主要的文化
　　　展演場所。

作，並在「光復週年紀念音樂演奏會檢討座談會」中，以樂界
前輩身份，陳述過去台灣音樂之狀況。台灣文化協進會舉辦之
歷屆音樂比賽大會，張福興也應邀擔任評審委員。

　　一九四六年七月，台灣省教育會成立，國語（北京話）運
動之推行，以及學校教材之研究供應爲兩項主要工作；一九四
七年至一九四八年間陸續籌組數學、音樂、美術、勞作、體

育、自然等六種學科教學研究委員會，其中音樂教學研究委員會在一九四七年十一月成立，聘請張福興擔任主任委員，具體工作包括研討修訂國民學校音樂教材，徵集評選優秀歌曲，舉辦音樂講習會……等。

▲ 張福興擔任台北師範學校音樂科教諭時留影（約1922-1923年間）。（圖片提供：張武男）

一九四七年間，張福興受台灣省立師範學院院長李季谷之邀，短暫兼任該院音樂專科課程，此時他仍每日前往台北市永樂國民學校，學習注音符號及國語（北京語）。在這段期間，張福興開始著手編寫國民學校音樂課本，不厭其煩地一張一張親自繕寫，還經常對人笑稱這個工作使他的兩手指都生繭了。[18]對於自己所編寫的全套音樂教科書，張福興自覺十分滿意，不過當這套教材在教育廳審查時，卻有督學表示中國大陸內地學生中認識五線譜的人尚且不多，而張福興編纂的音樂課本即是以五線譜記音教學，故對其可行性加以質疑，為此張福興甚為感慨。[19]

註18：同註3，頁128。

註19：同註3，頁168-170。

子承父業心無憾

　　一九三六年，張福興辭去勝利唱片公司片在台支部文藝部長一職，之後在台北自宅開設音樂教授所，從事學生鋼琴與小提琴初級課程指導，更多時間是返回新竹頭份老家。此時，樂壇耆老張福興「雲隱」的消息已經在台灣樂界盛傳。

【鄉野雲遊採佛曲】

　　在不到五十歲的年紀時，張福興選擇開始退隱的生活，多半時間都在頭份鄉間定居，閒暇之餘常漫遊南庄、三灣等地，隨身攜帶調音工具，行經當地學校，除探視該校音樂教育狀況外，並常為學校鋼琴等樂器調音。晚年的張福興，生活依舊非常節儉，外在的物慾也非常清淡，回歸到一種安靜而怡然自得的境界，在鄉野間過著閒靜的田園生活，有時也自己劈竹篾，編製各式竹籃、釣魚的竹簍、掃地的畚箕……等工藝品，他的手藝極巧，做工完全不遜於專業人士。

　　此時長子彩湘和女兒秀蘭已分別考上武藏野音專和東京女子醫專，也許是經過多年的辛苦生活之後，該是他退休頤養天年的時候了。沒想到一九三八年間，愛女秀蘭在東京染上肺病，不得不返回台灣療養；翌年，仍因病重不治而去世。驟失愛女對張福興是一大打擊，或許也是往後促使他投入宗教音樂

▲ 獅頭山勸化堂，張福星晚年常前去採集佛曲。

世界的遠因。

　　一九四七年，二二八事件爆發之後，全台一片風聲鶴唳，籠罩在白色恐怖的陰影之中。一九五○年的呂赫若事件，更是對張福興造成莫大的衝擊。呂赫若是長子彩湘在日本結識的好友，戰後在台北第一女中擔任音樂教師，二二八事件後其政治思想逐漸左傾，秘密從事地下工作而遭到保密局追緝。受到呂赫若的牽連，張彩湘被警總逮捕羈押長達一個月，為營救愛子，張福興四處奔走，最後拜託當時台灣省立師範學院院長劉真出面具保，張彩湘才得以獲釋。事件落幕之後，張福興對宗教的態度日趨積極，同時萌生採集佛曲的念頭。

　　一九五一年，張福興皈依台北汐止彌勒內院住持慈航法師，此後時常前往苗栗南庄的獅頭山古剎廟宇禮佛，或在元光

歷史的迴響

　　呂赫若（1914？），本名呂石堆，是知名小說家，人稱台灣文壇第一才子。一九三九年進入武藏野音樂學校學習聲樂，並參加東寶劇團演出歌劇。一九四二年返台之後積極參與文學與音樂活動。一九四九年擔任台北第一女中音樂教師，並開設「大安印刷廠」印製好友張彩湘的音樂教科書，但暗地裡卻是偷偷印製「共產黨員手冊」等共產主義宣傳文物。一九五○年一月遭保密局通緝而失蹤，據說是逃到台北石碇鹿窟山區躲藏，後被毒蛇咬傷致死。

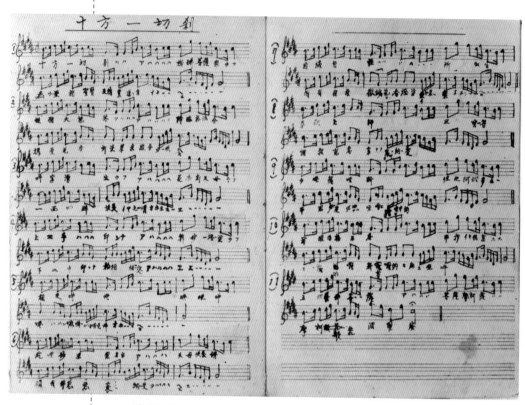

▲ 張福興佛曲採譜手稿之一：《十方一切刹》。

註1：「打七」為佛教普通儀軌之一，僧侶或信眾在一定時間內（通常為七天），除必要飲食和睡眠之外，專心參禪或念佛，又稱為「打禪七」、「打佛七」。

註2：陳郁秀、孫芝君，《張福興——近代第一位音樂家》，台北市，時報文化，2000年，頁56。

寺參加「打七」[1]，也常攜帶小型風琴在勸化堂、桃園楊梅回善寺、台北內湖圓覺寺隨妙心法師採集梵唄佛曲。[2] 其中最常去的是獅頭山地區的廟宇，從山腳的勸化堂，到開山寺、萬佛寺，直到水濂洞，都有他的足跡。去勸化堂採集佛曲的時候，有時晚上會在廟裡掛單，夜間去錄音。

　　採集佛曲是張福興晚年投注最多心力的音樂事業，有四冊採譜，以五線譜記音，共計六十七首佛教的梵唄聲樂曲。張福興所採集的佛曲都是「外江韻」，唱者的身分應該都是本省的

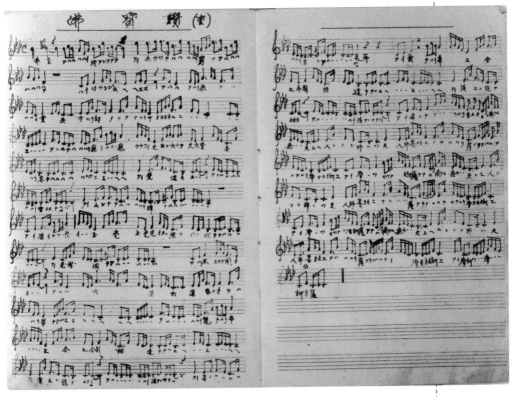

▲ 張福興佛曲採譜手稿之二：《佛寶讚》。

客家人，因此有一種特殊的客家人味道。[3]一般而言，外江韻有兩種，一種是清朝時期傳到台灣來的唱法，另一種則是一九四九年以後從中國大陸遷移來台僧侶的外江唱腔；而張福興所採集的佛曲應屬於一九四九年以後傳來的腔調。

【清苦的音樂家庭】

在傳統的中國社會裡，婚姻都是靠媒妁之言的；張福興也不例外。其實以他當時十九歲的年齡來看，和他的兄弟比較起

註3：孫芝君，〈鄭榮興訪談紀錄〉，《近代台灣第一位音樂家張福興——田野訪問紀錄》，台北，白鷺鷥文教基金會，1999年，未刊稿。

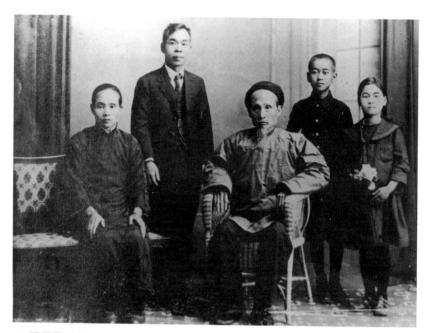
▲ 張福興（左二）全家合影。左起：妻漢妹、岳丈陳雙傳、子彩湘、女秀蘭。
（圖片提供：張武男）

來（旺興十八歲成婚，財興十七歲），已經算是晚婚了，因此趕在他前往東京留學之前，家中替他安排了終生大事，於四月二十八日，張福興與新竹廳竹南一堡的陳漢妹完婚，而結婚當天，正好是漢妹十七歲的生日。

　　陳漢妹為早期花蓮客家移民的後代，家住頭份地區的斗煥坪，在地方上以賣豬肉維生。不幸地，漢妹的母親在她才數個月大時，於前往工作的途中遇到搶匪，不但身上的手環被搶走，更因為手臂被砍斷，失血過多而死亡；當時年幼仍須襁褓的她，則由姑姑一手養大。也許是從小失去母愛使然，造成她日後獨立且剛毅的個性。[4]經過媒人介紹而嫁入張家的陳漢

註4：孫芝君，〈宋張慶妹女士訪談紀錄〉，《近代台灣第一位音樂家張福興──田野訪問紀錄》，台北，白鷺鷥文教基金會，未刊稿，1999年，頁5。

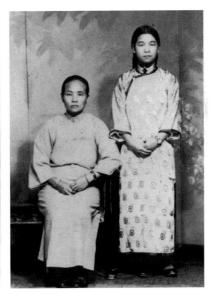

▲ 張福興（左）在台北自宅門口與妻漢
妹、子彩湘、女秀蘭合影，時年約三
十五歲。（圖片提供：張武男）

▲ 張福興夫人陳漢妹（坐者）及女兒
秀蘭。（圖片提供：張武男）

妹，並沒有享受到新婚後的幸福，因爲才剛成完親的張福興，
於大喜之後的第三天，便前往東京留學。

　　張福興和夫人陳漢妹育有一子一女，分別爲彩湘與秀蘭。
雖然從事音樂教育，但張福興並未特別鼓勵子女走上音樂之
路，主要原因是不願孩子們也像自己一樣一生清苦，因此從未
正式教過子女音樂。直到彩湘八歲時，爲登台參加艋舺第一公
學校遊藝會的風琴表演，才開始指導他簡易的風琴彈奏方法。

　　對於彩湘來說，童年時期父親的辛苦身影，是永難磨滅的
記憶。當時張福興每月五元的房租都不能按期繳交，而薪水的
一部分還要寄給祖母，生活是「窮苦到底的」，住家房子遇到
雨天得要掛上蚊帳，蚊帳上面需敷蓋舊報紙，以防雨水滲漏下

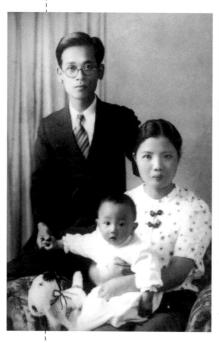

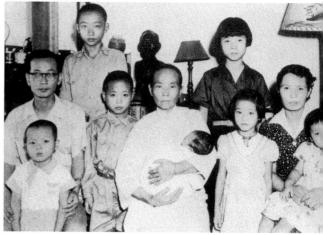

▲ 張彩湘（坐者左一）與母親陳漢妹（中坐者）、夫
人林月娥（坐者左一）與七名子女合影（1954
年）。（圖片提供：張武男）

◀ 張福興獨子彩湘（左）與夫人林月娥及長子芳男
攝於東京（1939年）。（圖片提供：張武男）

來，備嚐辛苦。十年下來雖然小有儲蓄，再向合作社貸款，終
於將破舊房子的二樓買下來，但是那時張福興組織的樂團「玲
瓏會」人數約有四、五十人，再加上大型樂器的重量，對一棟
破舊的老房子來說，實在是一件冒險的事。[5]

　　由於張福興的工作與事業的關係，常須在台灣與日本兩地
之間來來去去，從童年、少年乃至於青年時期，彩湘經常跟隨
在父親身邊遠渡重洋好幾次。雖然張福興本身是知名的音樂
家，但自覺清苦的音樂家庭生活並不安定，因此希望彩湘將來
能學醫，懸壺濟世，而沒有正式傳授他琴藝。直到彩湘就讀京
北中學時，不斷向他央求能夠拜師學琴，愛子心切的張福興方
才首肯他正式學習鋼琴。

註5：張彩湘，〈我父親
張福興的生平〉，
《台北文物》，第4
卷第2期，頁73。

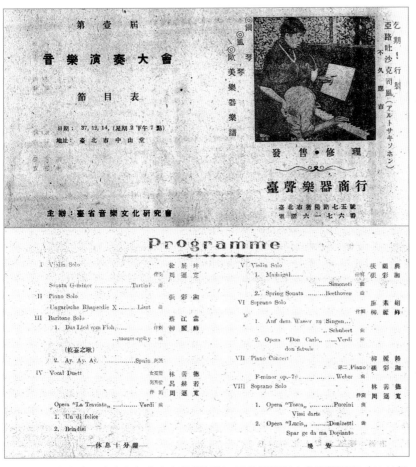

▲ 台省音樂文化研究會在台北中山堂舉辦第一屆音樂演奏大會的節目單（1948年12月14日）。

　　一九三五年彩湘面臨未來人生的抉擇關口，一方面不忍心辜負父親希望他從醫的期望，另一方面又不願放棄自己喜愛音樂的理想，因此分別參加醫專與音專的入學考試，並同時考取大阪醫專和武藏野音樂專門學校。張福興看到愛子對音樂抱著如此濃厚的興趣，並且鋼琴技藝也已經有了良好的基礎，終於

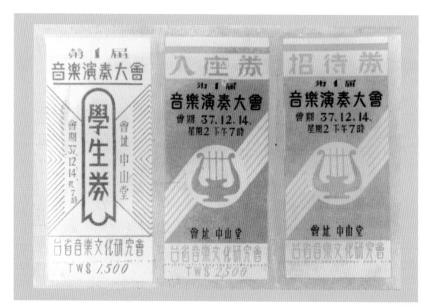

▲ 台省音樂文化研究會在台北中山堂舉辦第一屆音樂演奏大會的入場券（1948年12月14日）。

同意他選擇音樂這條路，並且還贈送一架平台鋼琴作為他考上武藏野音專的禮物。

【獨子彩湘繼承音樂衣缽】

　　張福興關愛子女的心情和世間父母是一樣的。在太平洋戰爭末期戰況劇烈之時，張福興仍每個月固定從薪水裡拿出一部分寄給彩湘當生活費，讓他能過著無憂無慮的生活。一九四四年彩湘學成之後搭船返台，張福興為了接他而提早四、五天到基隆碼頭等待，愛子心切，表露無遺。[6]

　　戰後初期，正值盛夏之年的彩湘，音樂事業開始發展，先是接受台中師範學校新竹預科聘請擔任教員，兩年後轉往台

註6：同註5，頁74。

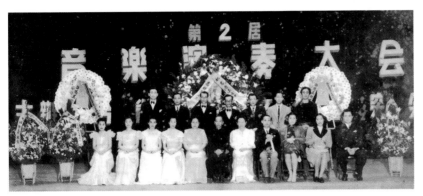

▲ 台省音樂文化研究會在台北中山堂舉辦第二屆音樂演奏大會，與會人員合影
（1949年）。前排左起：周遜寬、陳暖玉、高慈美、林秋錦、高錦花、張福興、
陳信貞、李金土，右一為呂泉生，後排右一文呂赫若，中間為張彩湘。

北，於台灣省立師範學院音樂專修科擔任講師，並開始和樂界
同事及朋友舉行巡迴演奏會。一九四九年四月，台灣省音樂文
化研究會舉行第二次音樂會，彩湘邀請當時在廣播電台任職的
呂泉生參與演唱，並希望能安排呂泉生最新創作的台語歌曲
《飲酒歌》（後改名為《杯底不倘飼金魚》）為演出曲目之一。

為此，張福興特地到電台拜訪呂泉生，希望不要演出《飲
酒歌》，不是因為歌曲寫得不好，而是因為彩湘喜歡喝酒，有
時還會在外面喝醉了，連回家的路都走不好，倒在門口就睡；
他希望年輕人不要喝酒，而呂泉生這首《飲酒歌》就是勸人乾
杯，讓他非常憂心。由此可見，張福興對孩子關愛的深切。

一九四四年張彩湘學成返台，兩年後授應台灣省立師範學
院之聘，於音樂專修科擔任教員，從此之後定居台北，展開他
長達半世紀輝煌的鋼琴教育生涯，現今國立台灣師範大學大等
校著名的鋼琴教授都出自他的門下，如李富美、張彩賢、吳漪

曼、張大勝、李智慧、陳郁秀、陳茂萱、林榮德、詹興東、林順賢、林淑眞、賴麗君、林明慧、王杰珍、劉文六、楊文貴、楊直美、楊小佩、林雅美；在日本有周雅郎；香港有陳心律；在美國有吳罕娜、陳芳玉、柯秀珍、陳玉律……等，都是樂壇佼佼者。其中，楊直美、楊小佩和陳郁秀都在演奏方面成就斐然，而其他學生也在不同的音樂教育崗位上卓然有成。張彩湘因而博得「台灣鋼琴教育巨擘」美稱。[7]

年過六十的張福興仍有幾次舞台的演出。一九四八年三月二十七日，苗栗頭份國民學校舉行創校五十週年慶祝大會，張福興應母校之邀與校友麥井林、林樹興演出小提琴二重奏，張、麥二人分任第一、第二小提琴，林樹興鋼琴伴奏，演出曲目爲張福興改編自傳統樂曲之《將軍令》、《茉莉花》和《牧

註7：陳郁秀，《琴韻有情天——紀念台灣鋼琴教育家張彩湘教授逝世十週年》，台北，白鷺鷥文教基金會，2000年。

▲ 張彩湘（前排右六）第一屆學生發表會，前排中坐者爲張福興（1946年）。

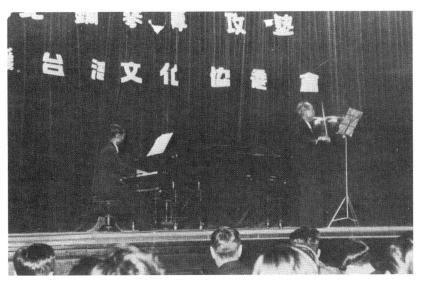

▲ 張福興與子彩湘於台北中山堂合奏（1951年）。

歌》。同年十二月十四日，張福興參加「台省音樂文化研究會」[8]舉辦之第一屆音樂演奏大會，演出小提琴獨奏，由獨子彩湘琴伴奏，演出曲目為《牧歌》和貝多芬（Beethoven Ludwig van, 1770-1827）作品《春之奏鳴曲》。這次的演出是張福興最後的登台公開演奏，此時他的耳朵已經不太靈敏，常以手掌掩耳作調節狀，聽眾見狀不由得發出微笑。[9]

【執著於一的音樂家典型】

　　採集佛曲兩年多後，張福興的身體健康情形逐漸走下坡，一九五三年起需長居台北彩湘住處，以便就近醫療，妻子漢妹因不習慣都市生活，平日仍居住在苗栗鄉下，每週坐火車上台北來探望一、兩天。張福興過去曾有糖尿病的病史，很少聽到

註8：1948年由台籍留日習樂精英共同倡議組成之音樂團體，共舉行兩次售票音樂演奏會，獲得社會廣泛迴響，後因為政治社會環境動盪不安而告停辦。

註9：同註5，頁74。

▲ 張福興逝世後葬於竹南鎮崎頂家族墓園。　　▲ 張福興墓塔緣由。

有心臟方面的疾病，但直到一九五四年三月五日清晨，卻因心臟病突發病逝於台北，享年六十七歲，葬於苗栗縣竹南鎮崎頂之張氏家族墓園。

　　對張福興而言，有子承繼衣缽，該是人生一大樂事。相較於父親張福興對台灣音樂發展的全方位表現，不僅長期在音樂教育上耕耘，更將關懷觸角延伸到推廣社會音樂教育、民族音樂與宗教音樂的採集……等，他所展現的則是另外一種「執著於一」專業風範。張福興和張彩湘父子二人所成就的「音樂世家」典型，寫下台灣音樂史上重要的一頁。

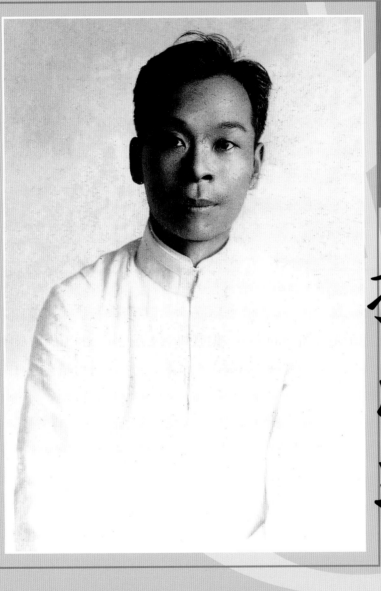

絲雲流轉
攏山頭

全方位音樂家

　　身為近代台灣第一位音樂家，時代的因素與大環境的要求使然，張福興無可避免地必須身兼數職。既是學校的音樂教師，又是社會音樂教育推動者；既是第一位採集台灣原住民音樂的漢人，又曾是流行歌謠界的領導人，即使在退隱的晚年，他依然風塵僕僕地深入各佛寺廟宇採集佛曲。許多「第一」的音樂成就，原本並不是張福興所能預見的，卻賦予他在台灣音樂界舉足輕重的地位。音樂對張福興來說，已經不只是一項工

▲ 張福興在台北第一高等女學校第二十六回卒業寫真帖中，為畢業生題字「君子好逑」（1932年）。

作或職業，而是生命的實踐。

　　每一個時代的音樂家，都有他們所面臨的職責與課題，第一代的張福興必須身兼如此多重身分，他的後輩如林秋錦、張彩湘等人，音樂的角色就明顯以演奏技藝為主，但他們的演奏機會並不算多，影響層面也不如張福興來得深且廣，到了許常惠這一輩，則不再前往日本，而是直接到西方學習正統的西洋音樂，走向音樂演奏家、作曲家、教育家的專精發展。

　　現在社會的分工越來越細，社會發展的角度更形多元，整個社會的變遷，是由廣泛走向精緻、由全方位走向專業，音樂人不可能再像張福興當年一樣，一個人接觸這麼多層面的事

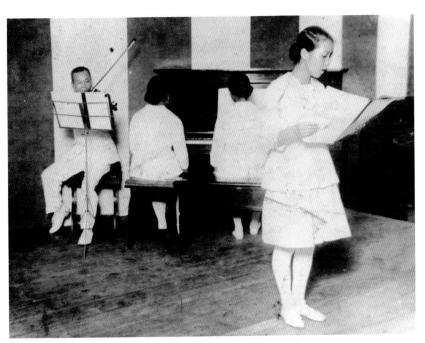

▲ 張福興（左一）在台北州立第一高等女學校「創校二十二週年紀念音樂會」中，以小提琴為該校學生獨唱伴奏。（圖片提供：張武男）

務，身兼這麼多重要的角色。張福興對事情認眞而執著的精神，是促成他能夠一個人承擔如此多的事情，並且每件事情都全力以赴、把它做好的背後的眞正原因。從他身上，我們看到一個全方位音樂家的典型。

【全能的學校音樂教師】

從現代音樂家的嚴格定義來看，張福興雖然只能歸類爲音樂教育家，但是從他所處的時代背景來衡量，他一生從事的工作不僅僅是教育而已，還是一個集教學、演奏、指揮、作曲、

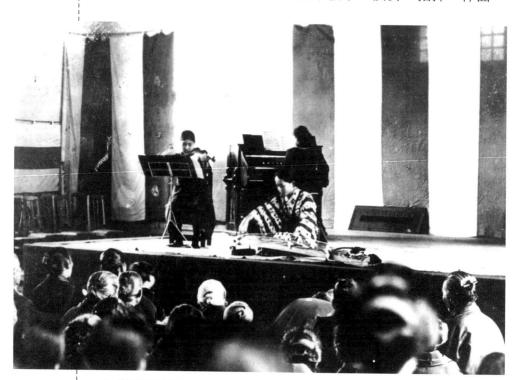

▲ 張福興擔任音樂科囑託之台北州立第一高等女學校學生在「創校二十二週年紀念音樂會」中演出三重奏。（圖片提供：張武男）

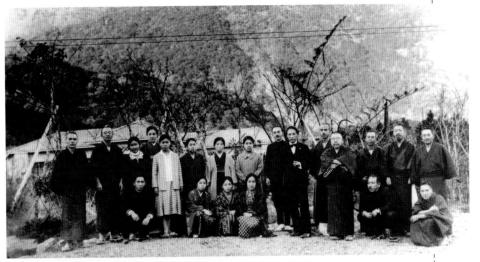

▲ 張福興（立者
右三）與台北
第一高等女學
校教師出遊時
留影（約1930
年）。圖中著西
裝、繫蝴蝶領
結之青年為該
校圖畫科教師
藍蔭鼎（立者
右六）。（圖片
提供：張武男）

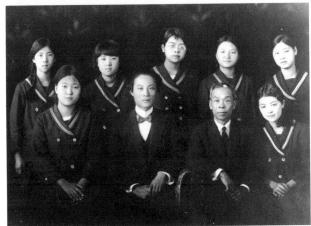

▲ 張福興（前排右二）與擔任音樂科囑託之台北州立第一高
等女學校學生合影。（圖片提供：張武男）

學術與社教推廣於一身的全能老師。

　　在張福興長達二十二年的執教生涯中，一共教過國語學
校、台北第一高等女學校、基隆高等女學校和台北第二中學校
等四所學校；其中，當然以他在其母校「國語學校」任教的時

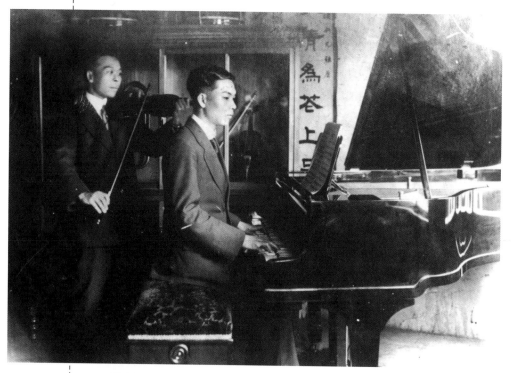

▲ 張福興（左）拉奏小提琴。（圖片提供：張武男）

間最久，影響也最大，更培養出無數優秀的音樂人才。當時的
國語學校，是日本時代專門培育全國師資的地方，不但由日本
教育的專家擔任校長，各科教職也都是頂尖人才；以當時張福
興一畢業便受到聘任，並且在一個充滿日籍老師的環境下備受
重用，可見學校愛才惜才以及對教育的用心。

　　張福興對於音樂的那份執著與熱忱，也同樣表現在教學
上，除了課堂時間教導學生音樂課程，張福興在課餘時間還要
組織、訓練樂隊，指導學生學習樂器。而他本身可以說是一個
演奏全才，除了主修的大風琴之外，還會彈鋼琴，又兼修小提

琴來作爲普及、推廣音樂的樂器。當時台灣的國語學校分爲台
北、台中、台南三所，其中就屬台北國語學校的小提琴音樂活
動最盛行，這和張福興在該校任教有直接的關係，稱其爲「台
灣第一位小提琴教師」應是無庸置疑的。

另外，他也教授鋼琴、小提琴等個別課程，據當時一位學
生的回憶，張老師對於風琴的學習要求相當嚴格，如果沒有學
會他所編排的兩本教材、拿到他的簽名，便無法畢業。

不論是團體的唱歌班乃
至一對一的小提琴課，在當
時是完全沒有教材的，即使
要取得樂譜，也是相當不容
易；因此除了要自己訂立教
學進度之外，一切的教學內
容都得靠自己編排，必要
時，甚至得親自作曲。如此
繁雜的教務，若以今天的角
度來定位，他就像是一個樂
團的音樂總監或是音樂部門
的系主任；但不同的是，他

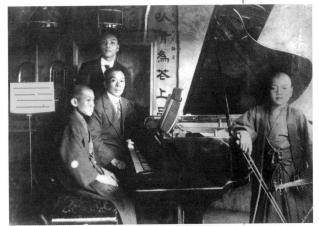

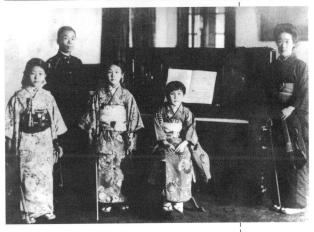

▲ 張福興受聘擔任內地家庭之音樂
老師。（圖片提供：張武男）

▶ 張福興（左二）指導著盛裝之內
地家庭學習音樂。（圖片提供：
張武男）

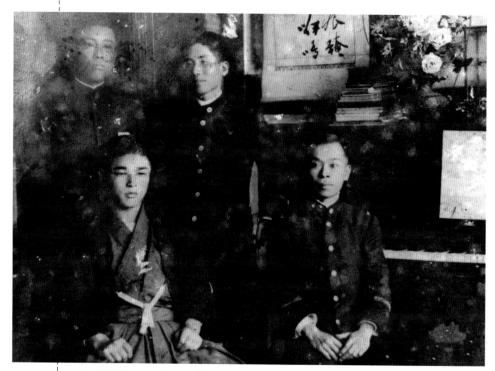

▲ 張福興（右一）與私塾弟子合影。（圖片提供：張武男）

底下並沒有人替他分擔，一切事必躬親，若不是對音樂的熱愛
以及對學生的一片愛心，是無法做到的。

　　專業的教學和無私奉獻的精神，是為人師表的張福興留給
後人最好的典範。在當時台灣音樂教育界一片荒蕪的情況下，
他默默的耕耘，逐步地將根基建造起來，除了專一化的教學之
外，舉辦音樂會、組織學生樂團、參與夏季音樂講習等多元化
的表現，更突顯出他對藝術的喜愛和對下一代的期許；在當時
物資缺乏，社會風氣保守的年代裡，能夠堅持對音樂的推廣和
教育的落實，更是令人敬佩。

靈感的律動

【全才的音樂演奏家】

除了是一位傳道授業的老師，張福興也是學校裡文藝活動的推動者。國語學校每年校友會都會定期舉辦音樂會，是校內一年一度的盛事。而在張福興於該校任教的十六個年頭裡，幾乎從不間斷地負責每年的策劃和演出。音樂會中，他經常擔綱獨奏的部分；管風琴方面，演奏的曲目為巴赫（Johann S. Bach, 1685-1750）的《前奏與賦格》和《帕薩哥里亞》等艱深的作品；小提琴方面，則演奏一些較為通俗、具旋律性的改編作品，如蕭邦（Frederic Chopin, 1810-1849）的《華爾滋》，其動人的音樂和高超的技藝，總是讓每一位聆聽過的學生，至今仍印象深刻。

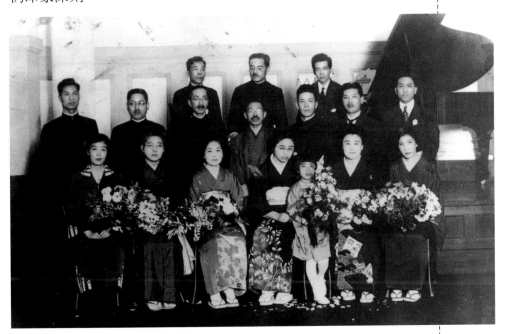

▲ 張福興（第三排左一）在演奏會後與樂界人士合影。（圖片提供：張武男）

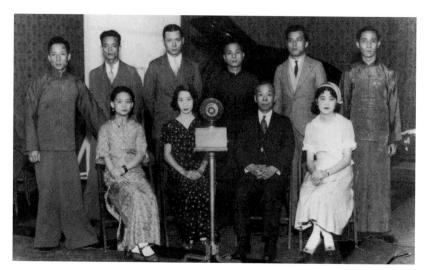

▲ 張福興（前排右二）率領旗下歌手與樂師在東京勝利唱片灌錄唱片（1934年）。（圖片提供：張武男）

　　張福興除了獨奏之外，也經常和其他音樂老師合作演出，如柯丁丑、一條愼三郎、江好治郎等人。由於每一位老師都精通好幾樣樂器，演奏形式也就變得非常多元化，有小提琴二重奏、鋼琴三重奏、絃樂四重奏、甚至多聲部重唱；張福興便時爲主奏者，時而退居爲伴奏者，悠遊於小提琴家、鋼琴家、聲樂家、指揮家間的角色互換；無形中，也將一般人認爲遙不可及的古典音樂生活化、活潑化了。

　　音樂教育的工作，不只是專業技巧的傳授，更重要的，是激勵起學生的表演慾望和一顆喜愛藝術的心。爲了實踐這樣的理念，張福興也讓音樂方面表現傑出的學生有機會於校內的音樂會上演出，或是由他指揮帶領學生合唱團以及樂團表演等；爲此，他不辭辛勞地利用課餘時間來替他們編曲、排練，投入

▲ 張福興創作音樂手稿《台北第一高等女學校校歌》。（圖片提供：張武男）

▲ 張福興音樂創作：《大同學校校歌》。
（圖片提供：張武男）

了相當的苦心和用心。

　　這段期間，張福興也從事音樂創作，為學校譜寫校歌、為唱片公司創作流行音樂、創製佛曲……等等，尤其在擔任勝利唱片公司在台文藝部長期間，創作適合漢樂伴奏的流行小曲，並引發同業競相效尤，對當時台語流行樂界影響頗大。研究台灣民間音樂是張福興的鄉土意識使然，而藉由流行產品的力量，有效達成推廣本土音樂，應是他跨足流行唱片界最主要的目的吧！

【全心的社會音樂教育推動者】

　　張福興身為一位音樂教育家，他的影響力不只侷限於學校，甚至擴大到社會的層面。他經常利用暑期的時間擔任講習會的主講人，例如一九一一年台中州東勢角公學校舉行為期四

靈感的律動

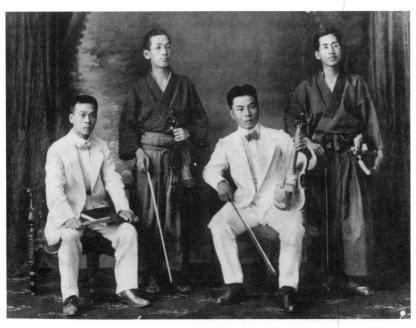

▲ 張福興（左一）與玲瓏會成員合影。（圖片提供：張武男）

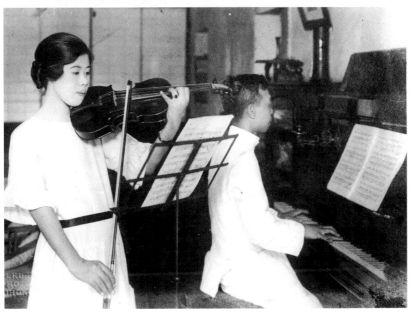

▲ 張福興為玲瓏會成員小竹長子伴奏（1925年）。（圖片提供：張武男）

周的學事講習會，講習科目為「音樂」；又一九一二年由桃園、新竹二廳共同舉辦的學事講習會，講習科目為「唱歌」。這類的學事講習會，就像今日的「學術研討會」，由地方各廳（同等於現在的「省」）聯合舉辦，學員為來自各地區公學校老師，因此，張福興可謂老師們的老師。

如果說，透過學校管道從事音樂教育工作，是張福興對台灣音樂的直接貢獻；那麼，參加大量的社會音樂活動，則是他對音樂影響能力的擴大。從二十四歲到四十歲這段期間，張福興經常登台演出，從演出曲目來看，已可算是相當專業的演奏家。就當時台灣的政經社會條件，雖然演奏家還不可能做到世界性的巡迴演出，或是時常與大型樂團合奏，但是張福興頻繁的音樂會演出，或登台獨奏，或與其他音樂家合奏，甚至與國外來訪的音樂家同台，這樣的演出方式已經與今日非常類似。透過這樣的方式，將音樂推廣到社會各個角落去，張福興可以說是當代社會音樂教育推廣的先鋒。

一九一六年，台北地區音樂教師組成「台灣音樂會」，張福興也擔任該會的常任講師，定期教授小提琴、風琴等科目。「台灣音樂會」為一個相當有系統的專業組織，該會成立的目的，在求普及並提昇台灣的社會音樂以及音樂教育之水準。開設課程，依學習目的分普通教授與教育音樂教授兩種，指導科目有鋼琴、小提琴、風琴、曼陀林等項；同時擔任該會講師者，有台北音樂界教師一條慎三郎、長谷部已津次郎、柯丁丑、高橋二三四、嘉多重次郎等諸位；會場設於台北市新起街

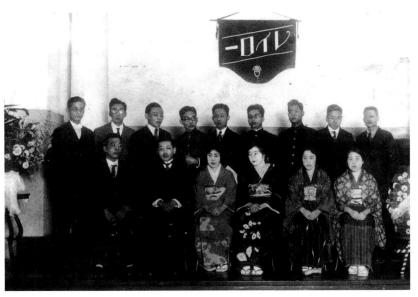

▲ 張福興（前排左一）在玲瓏會第二回演出後，與演出會員合影於台北醫專講堂
（1925年2月1日）。（圖片提供：張武男）

上田屋樂器店，每日定期授課。

除了在「台灣音樂會」指導社會愛樂人士學習音樂外，張
福興還組織樂團「玲瓏會」、活躍於舞台表演，並積極參與社
會音樂活動，經常出入於台北大稻埕江山樓的各種文化聚會。
一九一八年，他前往新竹新埔指導當地「新埔音樂會」；一九
二五年，他指導的「玲瓏會」成員獲邀為「始政三十年紀念展
覽會」無線電放送試驗擔任播音預習工作。頻繁參加這些性質
廣泛的藝術組織活動，可見張福興在當時社會樂壇的活躍程
度。

民族音樂學者

【民間音樂的採譜與研究】

　　除了學校與社會音樂教育工作之外，張福興也曾經投注心力在民間音樂採集工作上。一九二二年，張福興奉派前往日月潭附近水社採集原住民音樂，爾後出版《水社化蕃杵の音と歌謠》一書，有「本省最早一篇土著族音樂的田野採譜」美稱。《水社化蕃杵の音と歌謠》共有十五首，包括《落成式祝宴ノ歌》、《來遊ヲ誘フ歌》、《船漕ギノ歌》、《歡迎ノ歌》、《親睦歌》、《耕作ノ

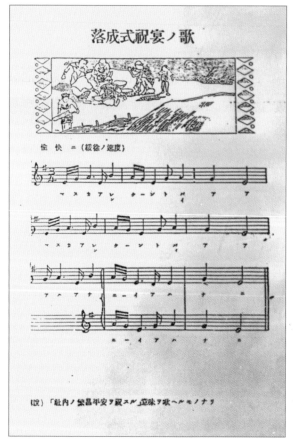

◀ 張福興採集之日月潭原住民杵音歌謠樂譜之一。

歌》、《鳥語ヲ聞イテ戻ル》、《出草歌》、《敵蕃追擊ノ歌》、《凱旋
ノ歌》、《看護ノ歌》、《酬神》、《拔齒ノ歌》十三首歌謠，以及
《杵舂キ》、《杵ノ音律》兩首多聲部杵音器樂曲。在歌謠部分，
除了五線譜記號的採譜音樂外，還附有日文字母註記的歌詞拼
音，以及內容曲意的說明，十分細膩。

當時曾有日本學者表示，「台灣因地處熱帶之緣故，阻礙
其音樂之發展」，張福興對此深感不服，於是開始著手蒐集台
灣民謠與童謠。他所採譜的漢族民間音樂有《捉放曹》、《薛
丁山三請樊梨花》、《粉粧樓》、《石平貴》、《燒窯》、《呆徒
富貴》、《回窯》、《正哭調》、《背思頭連七字仔哭》等，於
一九二四年發行的漢族民間音樂樂譜《女告狀》，可說是他關
心台灣民間音樂的具
體展現，此書更被學
者譽為「本省第一本
工尺譜與五線譜對照
之漢族民間音樂」，
對於漢族音樂的推廣
與傳承，功不可沒。

張福興所接受的
雖然是新式教育，然

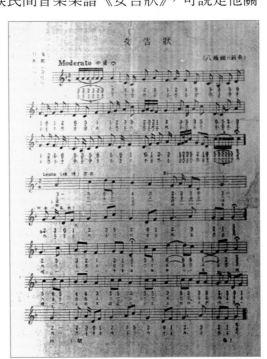

▶ 張福興自費出版台灣第一
本東西樂對照樂譜《女告
狀》樂譜之一。

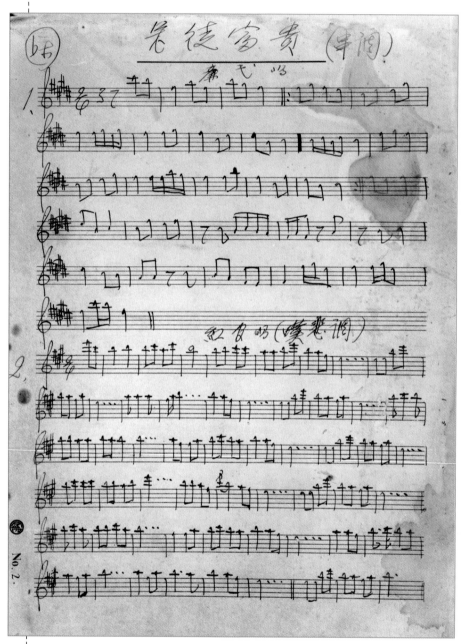

▲ 張福興漢樂採譜手稿之一。（圖片提供：張武男）

而他對於台灣本土文化卻是十分投入，一張於一九二九年在頭份褒忠祠（義民廟）舉行的慶成福醮老照片中，紀錄了張福興擔任這次慶成醮的「福首」（即天師首的頭人），印證他參與地方慶典、以實際行動表達融入本土文化的用心。

【佛教音樂的採集與紀錄】

一九四八年到一九五四年間，亦即張福興六十二歲到去世之前，他的生活逐漸走入宗教的世界，同時不忘將心力寄託在宗教音樂的採集上；「佛曲採集」可以說是張福興對台灣音樂終身關懷的證明。

遠在東漢末年，佛教經由西域傳入了中國，和土地民心結合，演變成中國特有型態的梵音，與印度形貌相距甚遠。同樣地，佛教音樂傳入中國後，受到在地的風土民情影響而中國化，目前新興的佛教音樂在台灣也可以看成是受到在地人生活影響的結果。中國的佛教，因念經傳達宗教思想而有了新的音樂，東、西方對宗教價值觀的觀念不同，產生的音樂也不同，西方有因之而產生的藝術音樂，中國則似乎一直在宗教儀式中唱誦梵音。

佛樂原是修為或頌佛功德時的歌詠或朗誦，目的是讓人祛除塵念、倍生佛心。而當佛教傳入中國後，因漢音和梵音的音韻不同（梵音是多音節，漢音是單音節而多聲調），為了便於弘揚佛法、吸收信徒，梵音自然漸漸被中國化，而發展成中國特有的佛教音樂。歷史上，中國佛教音樂的本土化是必然趨

勢，就如同佛教傳入以後，與中國文化合成中國人的宗教一樣。尤其在翻譯佛經最盛的南北朝時代，許多佛經已被譯成極通俗有趣的故事，並增加音樂成分，其體裁常是散文、韻文並用。常在散文敘述後，再用韻文重述一遍，這韻文叫做「偈」，是可以唱歌、容易記憶，而佛經的真義常包含在這些偈裡。原來唱念合一的梵音也可分成轉讀和梵唄兩種形式，轉讀是以正確的音調和節奏，朗誦佛教經文，目的在使聽者可以跟隨吟誦，自然成調，念經就屬此類；梵唄則是歌讚部分，為歌頌佛德的讚美詩。

後人所談論的佛教音樂，大致包含兩種類型，一是佛事中的音樂部分，如梵唄；另一種是與佛教故事有關的樂曲，這類樂曲以讚美佛教為主，目的在宣揚佛教，但在民間流傳之後也發展成民歌形式，像是《嘆五更》、《南宗讚》、《太子入山修道讚》，都是依佛曲形式而成的民歌。隋唐設九伎、十部伎中，西域諸國音樂中原含有的佛教音樂已明顯與民間俗曲融合；到唐玄宗時，淵源於法樂的法曲已成為新的音樂。

佛教音樂後來以散韻文並用的經文體裁，也與民間音樂結合產生變文的說唱方式，除了解說經文外，也包含一些英雄傳奇和才子佳人的內容；這種新的說唱方式，影響後來戲劇及說唱藝術的發展。唐代以後，佛教在新興的民俗音樂活動中更佔有重要地位，寺院常是民間遊藝表演場所，或是保存音樂、傳授音樂的中心。近代因受西洋音樂傳入的影響，也有人用西洋音樂技巧來唱佛教歌曲，如弘一大師的《三寶歌》就是著名的

佛教音樂,不過這類歌曲與傳統梵唄在內容、風格上已有相當距離。但這也讓我們深思,每個時代是都會反映該時代需要的音樂。

到了台灣,佛教音樂主要用於朝課、晚課;佛菩薩誕辰祝儀、懺悔、放焰口及水陸法會、戒壇儀式等,除歌唱部分,還有念經、咒文的轉讀。梵唄所用的樂器也是法器,除鐘鼓、木魚、磬、鐃鈸、鈴外,還有嗩吶、洋琴、胡琴、魚板、三絃等。梵唄演唱時均由樂器隨調起音、收尾。演唱時常有兩種方式,一種是由一人從頭歌詠到底,另一種是齊唱,都有個別的藝術性。

張福興採集佛曲,與他對「人生無常」的深切體會有關。女兒秀蘭的過世、獨子彩湘因「呂赫若事件」牽連入獄,讓他的人生由白髮人送黑髮人的悲哀,到因入獄事件引起之震撼,人生態度由消極轉為「奉獻」的歷程,促成他晚年展開佛曲採集重大工程。

佛曲採集是張福興晚年所從事的最後事業,也是他個人所做最龐大的音樂採集工作,共計有四冊採譜。以五線譜記音,第一冊一首《爐香讚》、第二冊《藥師佛》等十四首、第三冊《爐香讚》等二十四首、第四冊《香讚》等二十八首,共計六十七首,均是佛教梵唄聲樂曲。

張福興佛曲田野採集的地點包括苗栗南庄獅頭山勸化堂、桃園楊梅回善寺、台北內湖圓覺寺等。採集的對象以早、晚課時之唱誦,以及個別修行者之採訪,內容有《佛寶讚》、《爐

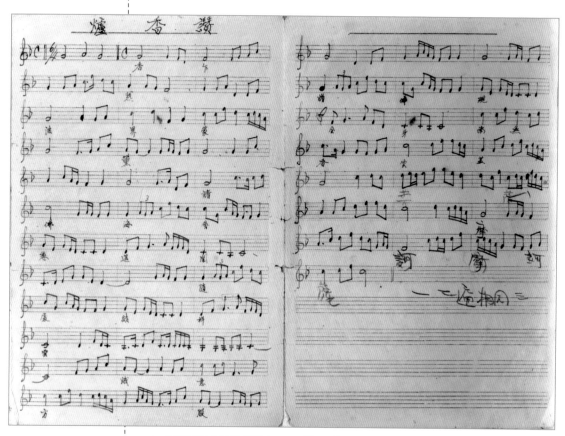

▲ 張福興佛曲採譜手稿之一:《爐香讚》。(圖片提供:張武男)

香讚》、《悉數皈依》、《大九尊》、《香讚》等課誦。其中特別值得一提的採譜是第三冊中的《觀音靈感歌》一曲,張福興在採譜冊上註明「四七・七・二〇作」,顯示他還從事單旋律佛曲音樂的創作。

張福興所採集的佛曲均是佛事中的音樂部分,佛教音樂的特質是優雅、清澈,聆聽者身心因而清靜;經由佛曲的採集,張福興也許尋找到他人生最終安身立命的境界。

綠溪盤坐
林野間

張福興年表

年代	大事紀
1888年（1歲）	◎ 2月1日出生於台灣新竹廳竹南一堡頭份庄（今苗栗縣頭份鎮）。父親張桂曾，母親蘇氏英妹，上有四位兄長旺興、財興、登興、順興。
1893年（6歲）	◎ 與四兄順興同入頭份義塾儲珍書室，隨陳維藻先生修習漢文。
1895年（8歲）	◎ 甲午戰爭結束，清廷戰敗，中日簽訂馬關條約，清廷割讓台灣及澎湖諸島給予日本。
1899年（12歲）	◎ 2月，進入頭份公學校就讀。
1901年（14歲）	◎ 父親桂曾公離世，享年五十八歲。
1903年（16歲）	◎ 2月20日參加「國語學校師範部乙科及國語部生徒入學試驗」並獲錄取。 ◎ 4月1日正式進入國語學校師範部乙科就讀。
1905年（18歲）	◎ 於國語學校師範部乙科二年級就讀，對音樂產生莫大興趣，閒暇時間全神投注音樂一門，進步神速。 ◎ 4月，升入三年級。 ◎ 11月11日國語學校校友會第三回音樂演奏會在該校體操教室舉行，登台表演風琴獨奏與獨唱，並與同班同學演出三部合唱、二部合唱。
1906年（19歲）	◎ 因為在校音樂成績表現優異，國語學校校長田中敬一特請總督府同意，派遣留學東京。 ◎ 4月28日與新竹廳竹南一堡陳雙傳長女漢妹完婚，婚後即前往日本東京留學。 ◎ 9月11日正式進入東京音樂學校預科就讀。
1907年（20歲）	◎4月1日進入本科器樂部一年級，主修大風琴，師事島崎赤太郎。
1909年（22歲）	◎ 應台灣總督府國語學校要求，兼修對未來音樂教育可有裨益之樂器──小提琴。
1910年（23歲）	◎ 3月25日畢業於東京音樂學校本科器樂部。同日與應屆畢業生於該校奏樂堂舉辦畢業演奏會，擔任大風琴獨奏《巴薩卡里亞曲》。 ◎ 4月1日奉派前往靜岡濱松山葉音樂工廠，實際研習調律工作。 ◎ 4月16日獲頒「師範學校與高等女學校音樂暨中學校唱歌科教員合格證書」。 ◎ 5月7日畢業於台灣總督府國語學校國語部。同日，為國語學校任命為教務囑託。同月17日，台灣總督府任命為台灣總督府國語學校音樂科助教授。
1911年（24歲）	◎ 3月4日於國語學校校友會第九回音樂會表演風琴和小提琴獨奏，表演之風琴曲目為《巴薩卡里亞曲》。 ◎ 7月，擔任台灣總督府之派遣講師，參加台中州東勢角公學校舉行為期四周之各地方廳聯合舉辦地方學事講習會，講習科目「音樂」。

年　代	大事紀
1912年（25歲）	◎ 3月9日國語學校校友會舉行第十回音樂會，演出小提琴獨奏及風琴獨奏；並與同校音樂教師演出三部合唱。 ◎ 7月，擔任台灣總督府之派遣講師，參加桃園、新竹二廳共同舉辦之公學校訓導聯合講習會，講習科目「唱歌」。 ◎ 10月，擔任國語學校校友懇親會發起人之一。
1914年（27歲）	◎ 3月7日國語學校校友會舉行第十一回音樂會，演出二首小提琴獨奏；與同校音樂教師演出一曲三部合唱；並與宮島慎三郎（擔任鋼琴）合奏一首小提琴奏鳴曲。 ◎ 3月16、17日台北基督教青年會舉辦慈善音樂會，演出小提琴獨奏、小提琴重奏，並擔任四部合唱之鋼琴伴奏。 ◎ 6月5-7日台北在鄉軍人會舉辦「討伐隊寄附演藝會」，演出小提琴、鋼琴合奏，並擔任鋼琴伴奏。
1915年（27歲）	◎ 6月19、20日台北廳舉辦「始政紀念暨祝賀大音樂會」，演出小提琴獨奏二曲；與擔任鋼琴之宮島慎三郎合奏小提琴手奏鳴曲；並擔任次中音演出四部合唱二曲。 ◎ 7月14日，長子彩湘出世。
1916年（29歲）	◎ 2月，「台灣音樂會」在台北成立，擔任該會講師。 ◎ 3月4日國語學校校友會舉行第十二回音樂會，與柯丁丑合奏小提琴、曼陀林曲之《歌劇選粹》；風琴獨奏；與一條慎三郎（擔任鋼琴）合奏小提琴奏鳴曲；擔任上低音演出四部合唱；擔任第一小提琴手演出絃樂四重奏。 ◎ 9月23、24日台北美音會舉行第一回演奏會，演出男聲三部合唱及絃樂四部合奏。
1917年（30歲）	◎ 2月20、21日台灣基督教青年會和基督教聯合婦人會主辦南投、澎湖兩廳罹災救助慈善音樂會，演出小提琴、鋼琴合奏及絃樂二重奏。 ◎ 12月2日蛇木藝術同好會舉辦音樂會，演出四部合唱、絃樂三重奏、管絃樂合奏。
1918年（31歲）	◎ 1月21日長女秀蘭出世。 ◎ 4月26、27日台北外國人團體與台灣基督教青年會舉行聯合軍慰問慈善音樂會，演出小提琴、鋼琴二重奏；小提琴、鋼琴、大提琴三重奏。
1919年（32歲）	◎ 4月1日台灣總督府國語學校改制為台北師範學校，仍擔任該校音樂科助教授。
1920年（33歲）	◎ 9月25日參加艋舺共勵會舉辦之音樂會，演出小提琴、大提琴、鋼琴合奏及鋼琴伴奏。 ◎ 11月23日台灣總督府高等女學校同窗會舉辦音樂會，演出小提琴獨奏及小提琴、大提琴、鋼琴三重奏。 ◎ 12月2日南方藝術社舉辦音樂會，演出小提琴獨奏。
1921年（34歲）	◎ 5月17、18日台灣基督教青年會舉行音樂會，演出小提琴獨奏及小提琴、大提琴、鋼琴三重奏。

年　代	大事紀
1922年（35歲）	◎ 自2月15日起受台灣教育會委託前往日月潭從事水社原住民音樂採集與調查，為期十五天，聽取杵歌與杵音，並作樂譜紀錄。 ◎ 3月31日台灣總督府師範學校官制變更，改「教授、助教授」為「教諭」；4月1日張福興職稱改為台北師範學校音樂科教諭。 ◎ 12月25日在日月潭水社採集之歌譜，以《水社化蕃杵の音と歌謠》為名，編入台灣教育會編纂發行之《蕃人の音樂第一集》。
1923年（36歲）	◎ 5月12日「玲瓏會」舉行管絃樂演奏會，「玲瓏會」為張福興與其私淑弟子所組織之業餘愛樂團體，成員約有數十人。
1924年（37歲）	◎ 3月17日，編作《為小提琴、曼陀林或鋼琴之中國音樂》之《支那樂東西樂譜對照女告狀》出版。
1925年（38歲）	◎ 2月1日「玲瓏會」舉行第二回公開演奏。 ◎ 6月17、20、22日「始政三十年紀念展覽會」無線電放送播出，與「玲瓏會」會員一起演出。
1926年（39歲）	◎ 10月，以病為由辭台北師範學校音樂科教諭職，並獲補台北第三高等女學校教諭資格。 ◎ 退職後前往東京。
1927年（40歲）	◎ 6月30日，由東京返台後應邀出席台北醫專校友會音樂部舉行之第三回演奏會，指揮該校管絃樂團演出。 ◎ 8月31日獲聘擔任台北州立台北第一高等女學校音樂科囑託教員。 ◎ 10月3日指導台北第一高等女學校舉行創立二十二週年音樂會演出，並擔任該校學生獨唱小提琴伴奏。
1928年（41歲）	◎ 兼任台北州立台北第二中學校音樂科囑託教員。 ◎ 4月10日母親蘇太夫人辭世，享年七十七歲。
1929年（42歲）	◎ 辭台北州立台北第二中學校音樂科囑託教員教職。 ◎ 10月，為台北第一高等女學校校歌作曲。 ◎ 林進發在著作《台灣人物傳》中，以「音樂家」名銜稱譽張福興。
1930年（43歲）	◎ 1月，劉克明完成《台灣今古談》，書中稱譽張福興為台島地區最初且最優之音樂家，小提琴尤為拿手。
1932年（45歲）	◎ 1月，接受台灣總督府委託擔任東京高砂寮長一職。 ◎ 辭台北第一高等女學校音樂科囑託教員職，於2月15日搭船前往東京，著手高砂寮之開寮事務。

年　代	大事紀
1933年（46歲）	◎ 任東京高砂寮寮長，然因個人健康及台灣尚有在學子女為由，於1月7日請辭高砂寮長職，並於4月返台。 ◎ 與友人合資在東京中野從事豬肉罐頭、豬肝、豬腳、豬油等加工製造事業。
1934年（47歲）	◎ 結束在東京之豬肉罐頭、豬肝、豬腳、豬油等加工製造事業。 ◎ 出任日本勝利蓄音器株式會社首任在台文藝部長，籌劃台灣音樂唱片之製作。 ◎ 8月12日應邀參加台灣新民報舉行之「台灣鄉土訪問音樂團」座談會。
1935年（48歲）	◎ 勝利會社發行張福興編寫之新小曲《路滑滑》（顏龍光詞，賴碧霞演唱）曲盤，為勝利會社發行之首張台灣曲盤；及《台灣日月潭杵音及蕃謠》曲盤（張福興編曲、賴碧霞演唱、勝利洋樂團伴奏）。 ◎ 率歌手赴日灌錄唱片。 ◎ 3月張福興子彩湘考取大阪醫專和武藏野音樂專門學校，選擇進入武藏野音專本科鋼琴部就讀。 ◎ 女秀蘭考取東京女子醫專並就讀。 ◎ 3月31日獲「台灣歌人協會」票選為理、監事。
1936年（49歲）	◎ 辭日本勝利蓄音器株式會社在台支部文藝部長職。 ◎ 9月張福興於台北市開設音樂教授所，指導後進學習音樂。
1939年（52歲）	◎ 1月25日子彩湘與頭份庄蟠桃林添桂三女月娥結縭。 ◎ 1月27日女秀蘭因肺病逝世，年二十三歲，葬於頭份永和山。秀蘭逝後，張福興遭受莫大打擊，長年深居永和山。 ◎ 3月張福興子彩湘畢業於武藏野音專。
1945年（58歲）	◎ 8月15日第二次世界大戰結束，台灣及澎湖諸島歸還中國。張福興仍繼續從事學生之鋼琴、提琴課程指導。
1946年（59歲）	◎ 子彩湘應聘擔任省立台灣師範學院音樂專修科講師兼訓導員。 ◎ 8月13日參加台灣文化協進會舉辦之音樂委員會初次懇談會。 ◎ 9月7日獲聘擔任「光復週年紀念音樂會」籌備委員。 ◎ 10月19日「光復週年紀念音樂演奏會」於台北市中山堂舉行；10月20日出席「光復週年紀念音樂演奏會檢討座談會」。 ◎ 12月6日參加子彩湘在台北中山堂舉行之「台北鋼琴專攻塾第一回塾生發表鋼琴演奏會」。 ◎ 12月21日獲聘擔任「台灣文化協進會」音樂比賽大會小提琴專門審查委員。
1947年（60歲）	◎ 受台灣省立師範學院院長邀請短期兼任該院音樂專科課程。 ◎ 受台灣省教育會邀請編寫國民學校音樂教本。 ◎ 6月張福興台灣新生報出版《台灣年鑑》，稱譽張福興、柯丁丑與日人一條慎三郎為「台灣西洋音樂的鼻祖」。

年　代	大事紀
1948年（61歲）	◎ 3月27日苗栗頭份國民學校舉行五十週年校慶大會，應母校邀請演出小提琴二重奏。 ◎ 5月，為台灣省教育會《徵求兒童歌謠》選作之二《蚊子》譜寫伴奏樂曲，於《台灣教育月刊第一卷5月號》發表。 ◎ 6月為台灣省教育會《徵求兒童歌謠》選作之三《造飛機》譜寫伴奏樂曲，於《台灣教育月刊第一卷6月號》發表。獲聘擔任台灣省音樂文化研究會第一屆音樂演奏大會評選委員。 ◎ 6月16日為台北市大同國校創作校歌。 ◎ 12月14日參加台灣省音樂文化研究會第一屆音樂演奏大會，演出小提琴獨奏，由子彩湘鋼琴伴奏，此次演出為最後之登台。 ◎ 潛心向佛，對佛曲產生興趣。
1950年（63歲）	◎ 2月，因獨子彩湘受友人呂赫若匪諜案牽連，遭警備總部拘押而營救奔走；3月，彩湘獲釋。 ◎ 時往苗栗獅頭山古刹，或在元光寺「打七」，或攜小型風琴在勸化堂採集梵唄佛曲。
1951年（64歲）	◎ 皈依台北汐止彌勒內院住持慈航法師。 ◎ 隨台北市內湖圓覺寺心妙法師採集梵唄音樂。
1952年（65歲）	◎ 隨心妙法師在桃園縣楊梅鎮回善寺採集梵唄音樂。 ◎ 以簡譜紀錄心妙法師唱頌《爐香讚》一曲，並單獨印行。 ◎ 聽寫十普寺戒德法師錄製之佛曲唱盤《爐香讚》曲。 ◎ 聽寫1931年「海潮音」出版慕西法師唱讚錄音曲盤《香讚》、《佛寶讚》二曲。 ◎ 7月20日創作《觀音靈感歌》，並以《觀音靈感歌》歌詞填入「蘇武牧羊譜調」以另製新曲。 ◎ 譜寫縣立楊梅初級中學校校歌。
1953年（66歲）	◎ 健康日損，長居台北彩湘處，以便就近醫療。
1954年（67歲）	◎ 3月5日因心臟病病逝於台北。

※資料來源：陳郁秀、孫芝君，《張福興──近代台灣第一位音樂家》，台北，時報文化出版，2000年3月13日。

張福興作品表

民間音樂採譜作品	
《水社化蕃杵の音と歌謠》	
內容	音樂性質
《落成式祝宴ノ歌》	單聲部採集歌謠
《來遊ヲ誘フ歌》	單聲部採集歌謠
《船漕ギノ歌》	單聲部採集歌謠
《歡迎ノ歌》	單聲部採集歌謠
《親睦歌》	單聲部採集歌謠
《耕作ノ歌》	單聲部採集歌謠
《鳥語ヲ聞イテ戻ル》	單聲部採集歌謠
《出草歌》	單聲部採集歌謠
《敵蕃追擊ノ歌》	單聲部採集歌謠
《凱旋ノ歌》	單聲部採集歌謠
《看護ノ歌》	單聲部採集歌謠
《酬神》	單聲部採集歌謠
《拔齒ノ歌》	單聲部採集歌謠
《杵舂キ》	多聲部杵音器樂曲
《杵ノ音律》	多聲部杵音器樂曲

《支那樂東西樂譜對照女告狀》		
「漢樂」採譜手稿		
曲目	樂譜註記	音樂型式
《捉放曹》	西皮慢板（余叔岩）	單聲部旋律附歌詞
《薛丁山三請樊梨花》	1.石梅花詞 2.思鄉 3.流水	單聲部旋律無歌詞
《粉粧樓》	屈打 屈打	單聲部旋律無歌詞

曲目	作品性質	音樂型式
《石平貴》	思鄉	單聲部旋律無歌詞
《新女告狀》		單聲部旋律無歌詞
《新女告狀》		單聲部旋律無歌詞
《燒窯》	暮春傷情	單聲部旋律無歌詞
	七字仔哭	缺（無譜）
	鳳英調	單聲部旋律無歌詞
	慢情春風	
《呆徒富貴》	七字仔哭（姚戈、紅皮、眉鳳唱）	單聲部旋律無歌詞
《呆徒富貴》	1.串調（廉戈唱）	單聲部旋律無歌詞
	2.嘆悲調（紅皮唱）	
《呆徒富貴》	梆仔哭（姚戈唱）	單聲部旋律無歌詞
	梅花調（眉鳳唱）	
《呆徒富貴》	梅花調	單聲部旋律無歌詞
	串調	
《回窯》	思鄉	單聲部旋律無歌詞
	明聲調	
	訪妻	
《回窯》	堂春	單聲部旋律無歌詞
	北元宵	
	堂春	
《正哭調》		單聲部旋律無歌詞
《背思頭連七字仔哭》		單聲部旋律無歌詞

「佛曲」採譜手稿		
曲目	作品性質	音樂型式
《爐香讚》	採譜作品	單聲部旋律附歌詞
《藥師佛》	採譜作品	單聲部旋律附歌詞
《十方一切煞》	採譜作品	單聲部旋律附歌詞
《佛寶讚》	採譜作品	單聲部旋律附歌詞
《消災》	採譜作品	單聲部旋律附歌詞
《六字七音佛號》	採譜作品	單聲部旋律附歌詞

《四字七音佛號》	採譜作品	單聲部旋律附歌詞
《僧寶讚》	採譜作品	單聲部旋律附歌詞
《佛寶讚》（重）	採譜作品	單聲部旋律附歌詞
《法寶讚》	採譜作品	單聲部旋律附歌詞
《佛寶讚》	採譜作品	單聲部旋律附歌詞
《南無一切諸佛頌》	採譜作品	單聲部旋律附歌詞
《禮佛懺悔文》（佛說阿彌陀經）	採譜作品	單聲部旋律附歌詞
《奉請八金剛》	採譜作品	單聲部旋律附歌詞
《奏請四菩薩》	採譜作品	單聲部旋律附歌詞
《爐香讚》	採譜作品	單聲部旋律附歌詞
《爐香讚》（講經用）	採譜作品	單聲部旋律附歌詞
《戒定真香》	採譜作品	單聲部旋律附歌詞
《香讚》	採譜作品	單聲部旋律附歌詞
《佛寶讚》	採譜作品	單聲部旋律附歌詞
《供養偈》	採譜作品	單聲部旋律附歌詞
《拜願》	採譜作品	單聲部旋律附歌詞
《彌陀讚》	採譜作品	單聲部旋律附歌詞
《爐香讚》	採譜作品	單聲部旋律附歌詞
《韋馱讚》	採譜作品	單聲部旋律附歌詞
《伽藍讚》	採譜作品	單聲部旋律附歌詞
《朝時課誦用》	採譜作品	單聲部旋律附歌詞
《朝時課誦用》	採譜作品	單聲部旋律附歌詞
《暮時課誦用》	採譜作品	單聲部旋律附歌詞
《南無觀世音菩薩》	採譜作品	單聲部旋律附歌詞
《南無清淨大海眾菩薩》	採譜作品	單聲部旋律附歌詞

創作的軌跡

《一者禮敬諸佛》	採譜作品	單聲部旋律附歌詞
《南無清淨大海眾菩薩》	採譜作品	單聲部旋律附歌詞
《四生九有》	採譜作品	單聲部旋律附歌詞
《朔望日佛誕日唱念用》	採譜作品	單聲部旋律附歌詞
《大慈菩薩發願偈》	採譜作品	單聲部旋律附歌詞
《阿彌陀讚》	採譜作品	單聲部旋律附歌詞
《朔望日佛誕日唱念用》	採譜作品	單聲部旋律附歌詞
《觀音靈感歌》	既有詞譜互套	單聲部旋律附歌詞
《香讚》	採譜作品	單聲部旋律附歌詞
《香讚》	採譜作品	單聲部旋律附歌詞
《摩訶般若波羅蜜多》	採譜作品	單聲部旋律附歌詞
《上來現前清淨眾》	採譜作品	單聲部旋律附歌詞
《六字七音佛號》	採譜作品	單聲部旋律附歌詞
《四字七音佛號》	採譜作品	單聲部旋律附歌詞
《南無觀世音佛號》	採譜作品	單聲部旋律附歌詞
《南無大勢至菩薩》	採譜作品	單聲部旋律附歌詞
《南無清淨大海眾菩薩》	採譜作品	單聲部旋律附歌詞
《一者禮敬諸佛》	採譜作品	單聲部旋律附歌詞
《四生九有》	採譜作品	單聲部旋律附歌詞
《韋馱讚》	採譜作品	單聲部旋律附歌詞
《阿彌陀讚》	採譜作品	單聲部旋律附歌詞
《四生登於寶地》	採譜作品	單聲部旋律附歌詞
《南無西方極樂世界》 《南無阿彌陀佛》	採譜作品	單聲部旋律附歌詞
《六字七音佛號》	採譜作品	單聲部旋律附歌詞
《四字七音佛號》	採譜作品	單聲部旋律附歌詞

《南無觀世音佛號》	採譜作品	單聲部旋律附歌詞
《南無大勢至菩薩》	採譜作品	單聲部旋律附歌詞
《南無清淨大海眾菩薩》	採譜作品	單聲部旋律附歌詞
《南無清淨大海眾菩薩》	採譜作品	單聲部旋律附歌詞
《大慈菩薩發願偈》	採譜作品	二聲部旋律附歌詞
《伽藍讚》	採譜作品	單聲部旋律附歌詞
《南無本師釋迦牟尼佛》	採譜作品	單聲部旋律附歌詞
《南無文殊師利菩薩》	採譜作品	單聲部旋律附歌詞
《南無普賢菩薩》	採譜作品	單聲部旋律附歌詞
《南無十方菩薩摩訶薩》	採譜作品	單聲部旋律附歌詞
《民途永固國道遐昌》	採譜作品	單聲部旋律附歌詞

創 作 音 樂 作 品		
曲 名	創作時間	樂譜型式
台北第一高等女學校校歌	1929年	單聲部旋律附歌詞
大同學校校歌	1948年	單聲部旋律附歌詞及鋼琴伴奏譜
《獅山聖地》	約1949-1950年	單聲部旋律附歌詞
《觀音靈感歌》	1952年	單聲部旋律附歌詞
桃園縣立楊梅初級中學校歌	約1951-1952年	單聲部旋律附歌詞及鋼琴伴奏譜

緬懷大師
祖父和他的音樂人生

張武男

　　小時候讀到一些歷史人物的傳記，心裡都會產生一種非常景仰的心情。當我一口氣讀完孫小姐送來的初稿，心情更是久久不能自己，因為書中的人物是我那麼熟悉，又曾陪伴我渡過快樂童年的祖父，在他平凡的一生中，有著那麼多孫輩未知的成就。記憶中的祖父，雖然有點沈默寡言，但非常專注於佛曲的採集與整理工作，晚年時已很少拉小提琴，身邊陪伴他的樂器常以風琴為主，不辭辛勞的奔波於各廟宇間。

　　生於清光緒，成長及工作於日治時期，晚年處在光復初期的台灣。時代的變遷，心中定是充滿一些無力感，但對生長的台灣又存在著強烈的鄉土情懷。在他追求音樂的一生中，雖然幸運的受到田中敬一校長的賞識及推薦，得以有獲公費赴東京留學之際遇，並成為台灣學習西樂的第一位音樂家。但與目前比較，在音樂大環境極端不足的當時，以及學習音樂不足謀生的社會觀念下，在留學過程中，家族亦未能積極給予支持，因此學習與推廣音樂教育的過程，必然是寂寞的；同時必須承受較當今環境更為艱鉅的經歷，或許這亦是他並未再積極鼓勵後輩的我們留在音樂領域的原因吧！

　　白鷺鷥文教基金會的董事長陳郁秀女士，因音樂家所特有的使命感，為了不使台灣的音樂歷史留下空白，許下「建立台灣前輩音樂工作者資料庫」的目標與理想；有幸選定了前輩音樂教育家張福興作為肇始，同時幸運的能夠邀請到具有音樂碩士背景之孫芝君小姐的加入，進行文獻的蒐集與年譜的考證。在

未有文獻保存的專責機構以及時代的變遷下，二年中要將歷史的空白補實，實非易事。埋首於成堆的書海，只為尋找出一片歷史的鴻爪，不但要具有極大耐心，更要能隨時接受挫折的考驗。整理過程中當然也有許多驚喜資料的出現，或不期然的收到一些有心人士提供文獻所帶來的喜悅。

感謝陳董事長、孫小姐及基金會工作同仁的努力，為建立「台灣前輩音樂工作者資料庫」而完成的第一本紀錄——近代台灣第一位音樂家張福興的文稿終於付梓。相信未來必會有更多前輩音樂家的資料陸續整理出版，能為台灣的音樂家發展留下歷史見證。

※原文摘自：陳郁秀、孫芝君，《張福興——近代台灣第一位音樂家》，台北，時報文化，2000年。

佛曲採集過程的田野訪問

孫芝君

（一）張福興佛曲採譜的時間與地點

有關福興先生於何時採集佛曲？於何地採集佛曲？攸關這些佛曲來源的問題，見諸文獻記錄與田野訪問所得有如下數端：

■張彩湘：〈我父張福興的生平〉，《台北文物》四卷二期，頁七四——

（家父）從六十二歲到六十八歲去世以前，對於宗教音樂，表示興趣，攜帶著小型風琴，到處採集作曲的資料。

【作者】張彩湘（一九一五至一九九一），福興先生長子。該文刊載於先生過世後一年（一九五五）。

【文訊】先生六十二歲至六十八歲對宗教音樂產生興趣，時間為一九四八至一九五四年。

■〈張武男先生訪問記錄〉，一九九七年九月十八日訪問——

七歲以前，大約四到六歲這三年間，我跟祖父母一同住在苗栗頭份的鄉下。七歲以後因為要上學了，才被父母接來台北，我來台北以後，祖父母依然住在頭份。……幼年時，他常常帶著我到各地寺廟去採集佛教音樂，最常去的地方就是獅頭山地區的廟宇，從山腳的勸化堂，到元光寺、萬佛庵、水濂洞一帶；其中祖父採集音樂的地方又以勸化堂為最多。有時我們晚上在廟裡掛單，天未亮他去錄音，留下我一個人獨自睡覺，我感到非常的恐懼，這個印象到今天依然很鮮明。

【受訪者】張武男先生，一九四五年生，福興先生次孫。

【文訊】張武男先生四至六歲期間，約一九四九至一九五一年。福興先生在此段期間內於獅頭山勸化堂採集佛曲。

■〈謝鏡清先生訪問記錄〉，一九九八年七月十七日訪問——

我十六、七歲時來勸化堂隨漢文先生讀漢文，我們老師是北埔人，叫彭祝堂。我大約二十歲左右離開勸化堂，到北埔煤礦工作。在讀漢文的時候見過張福興先生。當初我是在這裡唸書，在那個房間（舊時勸化堂左側的廂房）我們一起睡過，他來的時候要喝咖啡。每天早晚課時間他出來，大家唱的時候，他坐在旁邊聽，跟著記錄。……他一個人來，一住一陣子，或一個晚上；有時白天回去，晚上馬上又回來。他來的時間確實有多長，我們都忘了。沒有兩年，可能不到一年。

【受訪者】謝鏡清先生，一九三四年生，在勸化堂負責堂務，早、晚課唱誦，以及鸞堂開乩時擔任筆生職務。

【文訊】謝鏡清先生十六、七歲住在勸化堂學漢文，時見福興先生來勸化堂採譜。推算採譜約在一九四九至一九五〇年間，時間約一年左右。

■〈釋今能法師訪問記錄〉，一九九八年八月一日訪問——

我所知道的不是很多，當時他來獅頭山，住了一段時間，他是專門作音樂的譜，像台灣的童謠、什麼的，都有，我記得他作了很多的譜。尤其我印象最深的，是佛教的唱讚。……那時候，我還是小孩子，做「囝仔工」，二十一歲或二十歲左右。……他在勸化堂住了一段時間，我的記憶裡，沒有超過一年。

【受訪者】釋今能法師，一九三〇年生，十八、九歲起在勸化堂效勞，現為台北聖靈禪寺住持。

【文訊】今能法師二十或二十一歲時，約一九四九至一九五〇年間，值福

興先生來獅頭山採集音樂，先生採集範圍不只佛曲，還包括童謠等民間音樂。

　　■〈蘇嵩生先生訪問記錄〉，一九九八年八月二十六日訪問——

　　叔叔過世前兩三年，身體還算硬朗，曾到楊梅回善寺隨心妙法師採集佛曲。因為我的岳母是回善寺的信徒，有一回很巧，聽回善寺的住持說起，有一位叫張福興的先生曾來回善寺向他採集誦經的曲調，我說張福興就是我叔叔啊！他（叔叔）常常住在寺裡，前後大約有一年的時間，晚年他信佛很誠，常常去廟裡。

　　【受訪者】蘇嵩生先生，一九二八年生，先生姪輩，為長兄旺興六子。

　　【文訊】先生過世前兩、三年，約一九五一至一九五二年間，隨桃園楊梅回善寺心妙法師採集梵唄，時間約有一年。

　　由以上訊息所透露，一九四八至一九五四年間，即從先生六十二歲左右到過世前，對佛教音樂產生相當之興趣。這期間，先生的田野採集，出現兩個明顯的波峰：一九四九至一九五〇年間，在苗栗南庄的獅頭山勸化堂；一九五一至一九五二年間，在桃園楊梅的回善寺，時間均長達一年左右。而一九五〇至一九五一年期間，應為波峰間的過渡，但其中種種細節，已難從近半世紀後的田野追蹤所得知。

（二）張福興佛曲的採譜方式

　　福興先生是如何進行他的音樂採集工作？筆者訪問到數位曾接受過先生採譜的受訪者，回憶當時先生採譜時的過程。

　　■〈謝鏡清先生訪問記錄〉，一九九八年七月十七日訪問——

　　【受訪者】謝鏡清先生，背景同前頁說明。

　　早、晚課時間他出來，大家唱的時候，他坐在旁邊聽跟記錄。……他有沒

有用風琴，我忘了，風琴以前這裡是有，他也沒有特別去使用。但好像有用過ナプレオン（手風琴，抱在胸前，拉動風箱可以彈出聲音的鍵盤樂器），他聽了以後，曲子作好，拉給人家聽。那時候沒有錄音機，所以他當然要聽很多遍啊，不是一個早上或一個晚上就寫好。他把音調記下來，記下來以後他就會了，一看就會了。

■〈釋今能法師訪問記錄〉，一九九八年八月一日訪問——

【受訪者】釋今能法師，背景同前頁說明。

他來那時候，我還是小孩，二十一歲或二十歲左右。他看我作課誦，唱《佛寶讚》，還有《悉數皈依》、《大九尊》跟《爐香讚》，就叫我唱，他馬上作。我一直唱，他就一直記。他領悟性之高，我非常佩服他，普通你這樣唱，他就馬上列譜，修正一遍，頂多修正三遍，他用風琴彈出來，就跟我們唱的音調一樣。

■〈釋慧德法師訪問記錄〉，一九九八年七月十七日訪問——

【受訪者】釋慧德法師，一九二一年生，一九四三年二十二歲起，在獅頭山輔天宮修行至今。

問：當時張福興先生來錄音的時候……

答：不是錄音，是來「捻風琴，作譜」這樣。

問：這風琴是他自己的？

答：不，是我們這邊的。不過，是他自己的也說不定，我們這邊也有一台。

問：他是在早、晚課時「作譜」？

答：不，他叫我去講堂那裡寫，我當時才剛來，比較閒，沒做什麼，別人都沒有空，就叫我去。

問：您唱哪一曲給他聽？

答：只有《爐香讚》一曲。

問：您是一遍一遍地唱嗎？

答：不，一句一句唱，這樣，他就要作好幾個譜了，不是說簡單。「作譜」原本是沒有的，他說彈風琴沒譜，這樣難學，就發心來做這件事，作起來給大家學。早上吃飽後，說幾點要學，就叫我過去，唱給他聽。聽了他就捻風琴，捻了就趕快寫，要念很多次才寫得成。他來了很多次，但《爐香讚》還沒念透，他就回去了。

由受訪者談話，大致可以描繪先生當時採譜的場景：

先生在獅頭山採譜時，每於早、晚課舉行時間，在大殿口靜坐聆聽，自行記錄，由於儀式正在進行中，所以未使用協助採譜之工具（如風琴樂器）。白天時間，則請堂中師父或較年輕之修行者，單獨前來大殿邊的講堂唸唱，先生以風琴試音高，依句逐字逐音記錄，完成以後，再以風琴（或手風琴）奏彈旋律，讓原唱誦者確定是否正確。

在採譜冊中筆者編號c01、c04、c05三曲，福興先生在譜面上特別註明：「依據十普寺戒德法師錄音」（c01）、「民國二十年，海潮音出版，慕西法師唱」（c04與c05）等字樣中，可得知除親身從事田野採譜外，先生並利用已出版之佛曲唱盤，採錄音樂。

（三）張福興佛曲採譜的對象與內容

福興先生佛曲採譜的對象與內容，綜合三、四兩項的訪問記錄，輪廓大致如下：勸化堂期間，主要以眾人早、晚課時之唱誦，及暇餘之個別修行者為採集對象，內容有《佛寶讚》、《爐香讚》、《悉數皈依》、《大九尊》等佛門課

誦。梵音之外，間或採有童謠之屬；在回善寺期間，則以心妙法師個人為田野工作對象，採錄的內容，為「誦經的曲調」。又，據蒐集已出版之佛曲唱盤，採錄戒德法師《台北十普寺》、慕西法師等大陸僧侶的唱腔，計有《爐香讚》、《香讚》、《佛寶讚》三曲。

　　值得注意的是編號c24《觀音靈感歌》，上註明「41.7.20作」，從音樂的曲調進行，顯示除採譜外，先生並從事單旋律佛曲音樂的創作。

※原文摘自：陳郁秀、孫芝君，《張福興──近代台灣第一位音樂家：「張福興先生佛曲採集過程重探」》，台北，時報文化，2000年。

創作的軌跡

國家圖書館出版品預行編目資料

張福興：情繫福爾摩莎 / 盧佳君撰文. -- 初版.
-- 宜蘭五結鄉：傳藝中心出版；臺北市：時報文化發行
面； 公分. --（台灣音樂館.資深音樂家叢書 ；21）
　　ISBN 957-01-5703-8（平裝）
　　1.張福興 — 傳記
　　2.音樂家 — 台灣 — 傳記

910.9886　　　　　　　　　　　92021263

台灣音樂館　資深音樂家叢書

張福興──情繫福爾摩莎

指導：行政院文化建設委員會
著作權人：國立傳統藝術中心
發行人：柯基良
　　　　地址：宜蘭縣五結鄉五濱路二段 201 號
　　　　電話：（03）960-5230・（02）2341-1200
　　　　網址：www.ncfta.gov.tw
　　　　傳真：（02）2341-5811
顧問：申學庸、金慶雲、馬水龍、莊展信
計畫主持人：林馨琴
主編：趙琴
撰文：盧佳君
執行編輯：心岱、郭燕鳳、巫如琪、何淑芳
美術設計：小雨工作室
美術編輯：葉鈺貞、潘淑真
出版：時報文化出版企業股份有限公司
　　　臺北市 108 和平西路三段 240 號 4 F
　　　發行專線：（02）2306-6842
　　　讀者免費服務專線：0800-231-705
　　　郵撥：0103854~0 時報出版公司
　　　信箱：臺北郵政七九～九九信箱
　　　時報悅讀網：http:// www.readingtimes.com.tw
　　　電子郵件信箱：ctliving@readingtimes.com.tw
製版：瑞豐實業股份有限公司
印刷：詠豐彩色印刷股份有限公司
初版一刷：二○○三年十二月二十日
定價：600 元

◎本書中引用圖片凡未註明出處者，皆由「白鷺鷥文教基金會」提供。